超音樂理論

調性‧和弦

侘美秀俊 監修

坂元輝彌 繪製

徐欣怡 翻譯

U0014406

前言

購買《超音樂理論》系列的讀者們，大家好。在《超音樂理論·泛音·音程·音階》一書中，我們跟著悅里和老師學習了一些基礎知識。不過，心思敏捷的各位想必已經隱約察覺到了，其實這只是樂理之中的一部分，還有很多一定要懂的音樂概念。

本書將進一步深入說明樂理，擔心自己無法消化更多內容的人也大可放心。本系列的漫畫登場人物「悅里」是站在初學者的立場提出各種疑問，另外一位登場人物「老師」也會用清楚易懂的方式解說，因此只要跟著本書順順閱讀下去就能學會。

雖然有幾個地方或許會稍微複雜一點，但只要順著本書的安排──先看漫畫再讀漫畫後面的詳細文字說明──就能加深理解。另外，希望各位也能喜歡故事設定，一起來觀看幼教界的新人悅里、老師和小朋友們一同快樂學習樂理、逐漸成長的故事。音樂理論深奧廣博……還有很多要學的呢。

目次

登場人物介紹

悅里

已經順利通過考試，現在是一名幼教菜鳥老師。對樂理仍是一知半解。對老師偶爾有點霸道，不過學習態度十分認真。

老師

悅里的青梅竹馬，在老家開設音樂教室，人生持續原地踏步中。既然答應要教悅里，乾脆讓她當音樂教室的助教，莫非是想趁機偷懶？果然是老謀深算，不做賠本生意的性格。

和音／和弦

DA CAPO

內容複習

《超音樂理論 泛音‧音程‧音階》

老師，我考上幼教老師了～！

喔喔，恭喜啊！但是……該不會剛通過考試，
就把之前學的東西全都忘光了吧？

呃……！開～玩笑的啦。當然有牢牢記住囉。
一開始是教「五線譜與音名」，對吧？

沒錯！妳那時真的是初學者呢。

接下來的泛音與音程，內容比較多，這部分沒問題吧？

唔……那～個，是什麼呀～（汗）。

開玩笑啦！我當然記得。有一大堆東西要記，累死我了，不過現在還是記憶猶新喔。

喔喔！很不錯嘛～！看來妳沒說謊，那時真的有認真喔。

泛音與音程之後是教「音階」，對吧？

喔喔！居然在我開口問之前就主動回答了！哎呀～沒想到妳記得很清楚嘛，不枉費我認真教學。

是吧？關鍵還是在於自己的努力，但老師的教法的確也有幫助呢。這樣我也是樂理大師了吧？

唔、嗯～？我怎麼覺得妳好像沒有很感謝我耶。算了，先不提這個。悅里，事情可沒這麼容易喔……嘿嘿嘿。

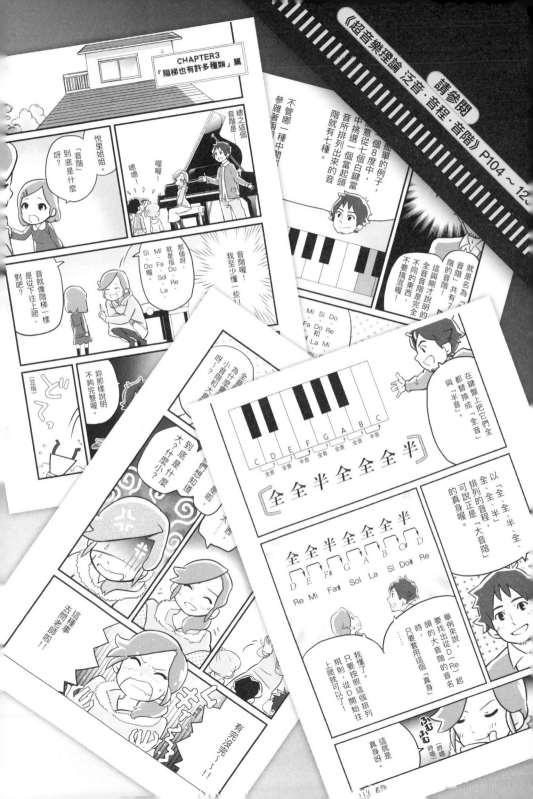

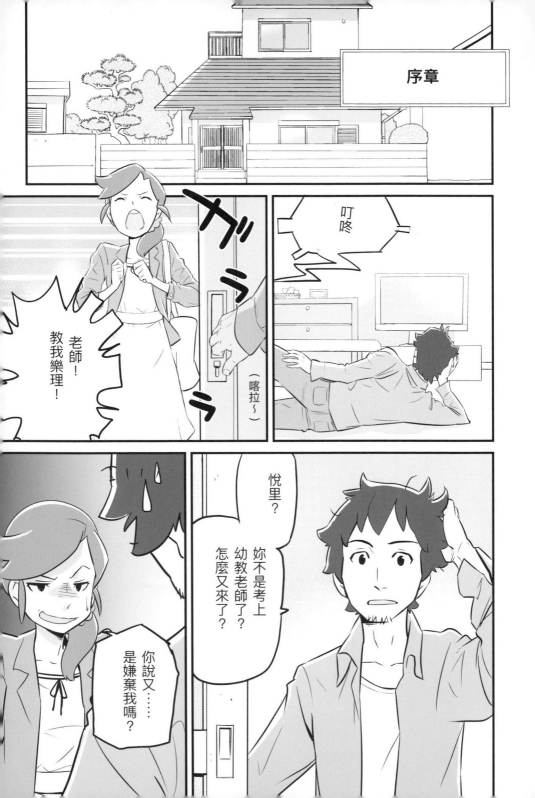

……

好。

今天就跟姐姐一起上課吧！

咦——！

悅里老師，萬事拜託囉！

不收妳學費。

等……等一下～！

 你之前說「事情可沒這麼容易」，原來是這個意思呀……我要學的東西還很多呢。

 悅里，沒關係。只要牢記基礎知識，舉一反三就不難啦。

 唉……沒想到居然又得向你求助。不過來這邊上課的小朋友都很可愛，這點倒是很幸運呢。

 嘆什麼氣啦……我免費教妳耶，這種好事打著燈籠都找不到的啦～！

調性

老師再見～

對了，最近在KTV唱歌時，我發現唱男生的歌只要把Key調成+4，就很好唱耶！

哦～

Key調成+4，也就是所有音都升高大3度的意思呢。

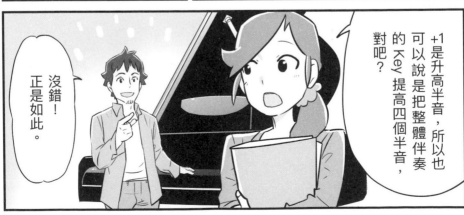

+1是升高半音，所以也可以說是把整體伴奏的Key提高四個半音，對吧？

沒錯！正是如此。

譯注：在日文中，移調與銀杏皆讀作いちょう（i cho u）。

銀杏？譯注

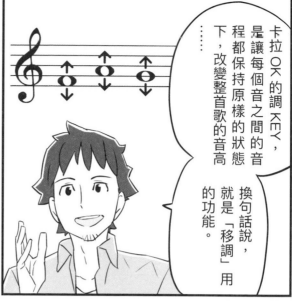

卡拉OK的調KEY，是讓每個音之間的音程都保持原樣的狀態下，改變整首歌的音高的功能。

……換句話說，就是「移調」用

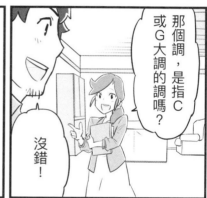

那個調，是指C或G大調的調嗎？

沒錯！

悅里，還記得我們之前講過的大音階嗎？

我想想～

請參閱《超音樂理論 泛音・音程・音階》P110 CHAPTER 3「肚量小不如心胸寬大」篇

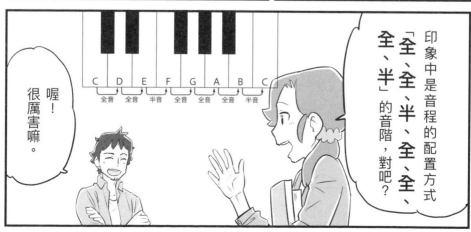

印象中是音程的配置方式「全、全、半、全、全、全、半」的音階，對吧？

喔！很厲害嘛。

音階本身不變，而是改變起始音的高低，就稱為移調！

嗯～好像可以懂，不過……

我知道了。我們來實際運用看看吧！

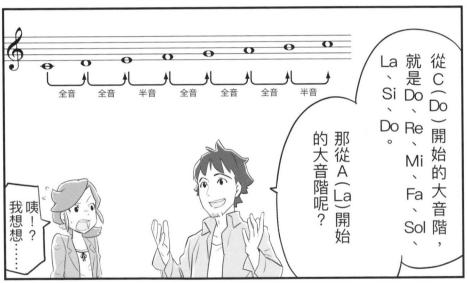

全音　全音　半音　全音　全音　全音　半音

從C（Do）開始的大音階，就是Do、Re、Mi、Fa、Sol、La、Si、Do。

那從A（La）開始的大音階呢？

咦！？我想想……

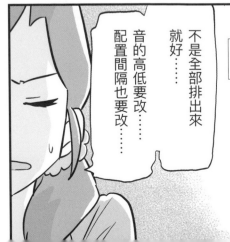

不是全部排出來就好……

音的高低要改……

配置間隔也要改……

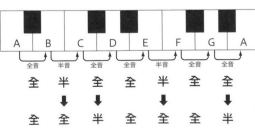

A	B	C	D	E	F	G	A

全音　半音　全音　全音　半音　全音　全音

全 半 全 全 半 全 全
↓ ↓ ↓ ↓ ↓ ↓ ↓
全 全 半 全 全 全 半

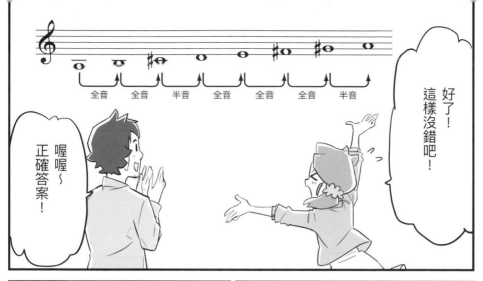

全音　全音　半音　全音　全音　全音　半音

好了！這樣沒錯吧！

喔喔～正確答案！

嗯～腦袋打結了啦。

哈哈哈！習慣了就很簡單喔。

既然已經懂大音階的移調規則，那麼小音階的移調規則也沒問題吧？

從起始音開始，按照全半全全半全全的順序排列就可以了

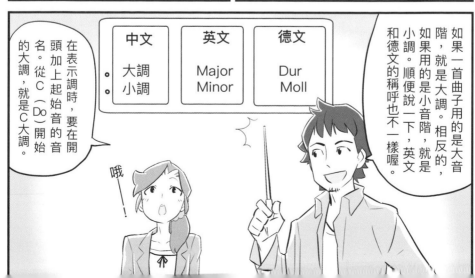

中文	英文	德文
大調	Major	Dur
小調	Minor	Moll

如果一首曲子用的是大音階，就是大調。相反的，如果用的是小音階，就是小調。順便說一下，英文和德文的稱呼也不一樣喔。

在表示調時，要在開頭加上起始音的音名。從 C（Do）開始的大調，就是 C 大調。

哦！

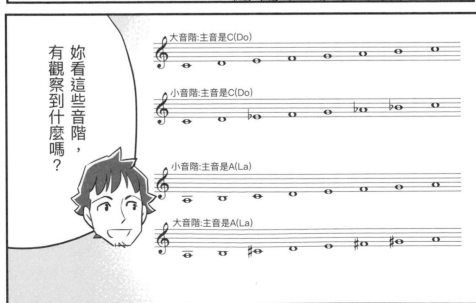

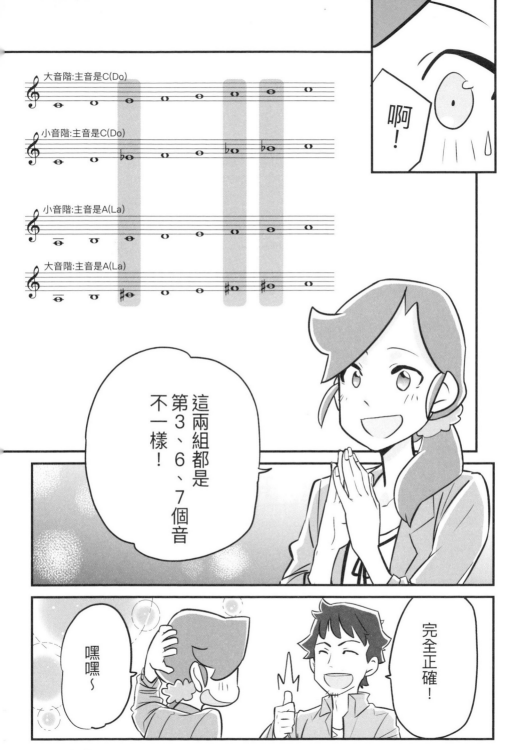

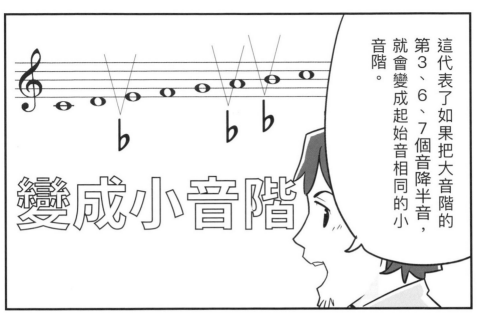

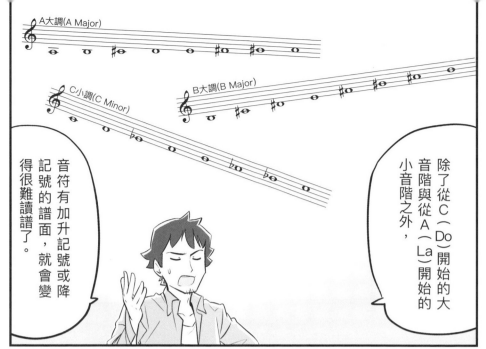

「改變調性」篇

♪ 大音階的移調

開頭先來說明一下什麼是改變調性（Key）。

舉例來說，在KTV唱歌時，碰到自己想唱的歌但Key太低不好唱時，各位會怎麼做呢？我想大部分的人應該都會拿起遙控器，按下調Key用的「+」，把歌曲的Key升高吧，這樣做就會比原Key好唱。調過Key之後，並不會更動旋律線（＝每個音之間的音程），只是改變整體的音高。

假設某首歌的起始音是C，我們用KTV的遙控器，把Key設定成「+4」。因為「+1」是指升高半音，所以這首歌中所有音的音高，就會在每個音之間的音程關係不變下，升高四個半音，也就是一個大3度，而起始音就變成Mi。

在每個音之間的音程不變的情況下，移動起始音的音高，就稱為「移調」。「移調」所代表的含意是「移」動了「調」性。而所謂「調」，就是像C大調或G大調等，表示

調性時用的語彙。

在實際用大音階進行移調之前，我們先來複習大音階。

還記得大音階中，音的配置間隔嗎？從起始音開始，所有音是按照「全、全、半、全、全、全、半」的間隔排列而成。請看第29頁的 **圖①**。從 C（Do）開始，所有音是按照「全、全、半、全、全、全、半」的間隔排列所有音，就會得到「Do、Re、Mi、Fa、Sol、La、Si、Do」音階。換句話說，只要從 C（Do）開始，往右邊依序彈白鍵，就是從 C（Do）開始的大音階。如同在《超音樂理論 泛音・音程・音階》CHAPTER 3「肚量小不如心胸寬大」篇中提到，這個大音階就算從 C（Do）開始的大音階，移調至從 A（La）開始

複習完大音階之後，我們把這個從 C（Do）以外的音開始依然成立。

的大音階。

第29頁的 **圖②** 是從 A（La）開始，往右邊依序彈白鍵，所彈出來的所有音。請特別注意一下每個音之間的間隔。

在大音階中，音的配置間隔如同前面所述，是「全、全、半、全、全、全、半」，但這裡的配置間隔變成了「全、半、全、全、半、全、全」。這樣就不是大音階了，所以必須改變音的配置間隔。

全·半·全·全·半·全·全（改變前）

↓　↓　↓　↓

全·全·半·全·全·全·半（改變後）

第一步是先把第二個「半」改成「全」。看起來只要把B（Si）與C（Do）目前相隔半音的距離再拉寬半音，兩音間隔就會變成「全」。也就是說，這裡只要把C（Do）升高半音，改成C#（Do#）就可以了。而C（Do）改成C#（Do#）之後，第三個間隔「全」的部分就會縮減半音。這樣一來，第一個間隔到第三個間隔為止，就變成「全、全、半」。

請一邊對照著圖③，一邊閱讀下去。

接下來是E（Mi）與F（Fa）之間的第五個間隔「半」，只要把F（Fa）改成F#（Fa#），兩音間隔就會變成「全」。不過F#（Fa#）與下一個音G（Sol）之間的間隔就會縮成「半」，所以這裡要將G（Sol）改成G#（Sol#），讓第六個間隔也保持在「全」。而且把G#（Sol#）後，與下一個音A（La）之間的間隔就自動變成「半」了，正合我們要的結果。如此一來，移調至A（La）起始的大音階就完成了，如圖③所示。

28

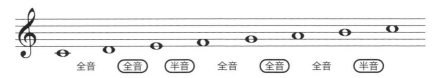

圖① 從 C(Do) 開始的大音階

在鍵盤上寫出這個大音階……

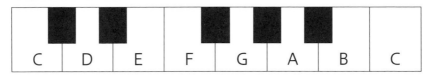

圖② 從 A(La) 開始只用白鍵組成的音階

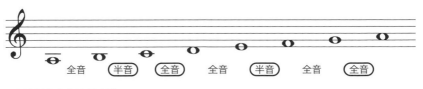

在鍵盤上寫出這個音階……

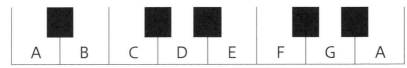

圖③ 根據大音階的規則更動音之間的配置間隔就可以完成移調

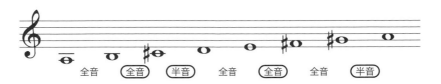

若彈看看圖③的「La、Si、Do、Re、Mi、Fa、Sol」音階,會發現起始音雖然是A（La）,聽起來卻像是「Do、Re、Mi、Fa、Sol、La、Si、Do」。這個從A（La）開始的大音階稱為A大調（A Major）,在德文中稱為「A Dur」,在日文中則是「イ長調」。

同樣的,從C（Do）開始的大音階,就稱為C大調,C大調的英文、德文、日文分別稱為C Major、C Dur、ハ長調。

♪ 小音階的移調

接下來是小音階的移調。在小音階中,音的間隔是「全、半、全、全、半、全、全」。舉例來說,如果從A（La）開始,按照「全、半、全、全、半、全、全」的間隔來排列音,就會得到「La、Si、Do、Re、Mi、Fa、Sol、La」。如同圖④所見,從A（La）開始往右邊依序彈白鍵的話,就會得到從A（La）開始的小音階。

那麼,我們來將這個從A（La）開始的小音階,移調至從C（Do）開始的小音階。

首先,從C（Do）開始向右依序彈琴鍵上的白鍵,會得出圖⑤的音階,音與音之間的配置間隔為「全、半、全、全、半」。換句話說,就是從C（Do）開始的大音階。

我們把它轉換成從C（Do）開始的小音階時,大致的重點如下。

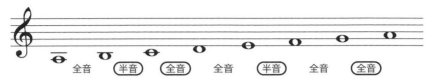

圖④ 從 A(La) 開始的小音階

全音　半音　全音　全音　半音　全音　全音

在鍵盤上寫出這個小音階……

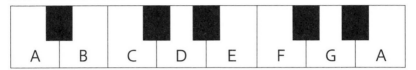

A B C D E F G A

圖⑤ 從 C(Do) 開始只彈白鍵所組成的音階

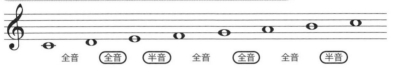

全音　全音　半音　全音　全音　全音　半音

在鍵盤上寫出這個音階……

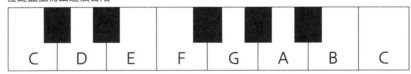

C D E F G A B C

 從 C 開始只彈白鍵所組成的音階，就是以 C 為起始音的大音階，對吧？

沒錯。

全・**全**・半・**全**・全・**全**・半 （改變前）

全・**半**・**全**・半・**全**・半・**全** （改變後）

首先，我們從第二個間隔「全」改成「半」著手。為了將D（Re）與E（Mi）這組相距「全」的間隔改成「半」，必須把E（Mi）降半音，變成E♭（Mi）。這樣一來，會造成什麼影響呢？簡單說，E與下一個音F（Fa）的間距就會拉大半音，第三個間隔自動變成「全」。

接下來必須將第五個間隔「全」改成「半」，也就是A（La）要改成A♭（La）。不過，更動之後會讓A（La）與B（Si）之間的距離改變，原本是間隔「全」就會變成「全＋半」，所以B（Si）也要跟著降半音，變成B♭（Si），讓兩音的間隔維持在「全」。

另外，第七個間隔剛好因此從「半」變成「全」，這樣一來，從C（Do）開始的小音階「Do、Re、Mi♭、Fa、Sol、La♭、Si♭、Do」就完成了。請見圖⑥。

這個從C（Do）開始的小音階稱為C小調（C Minor），德文是C Moll，日文則稱為八短調。同樣的，從A（La）開始的小音階，就稱為A小調，A小調的英文、德文、日文分別稱為A Minor、A Moll、イ短調。

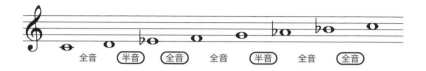

全音　半音　全音　全音　半音　全音　全音

請看下方的譜例。以同一個音為起點的大音
階和小音階中，只有第3、6、7個音不同，對
吧？換句話說，如果將大音階中的第3、6、7
音降低半音，就會變成起始音相同的小音階；
而將小音階中的第3、6、7音升高半音，則
變成大音階。最好把這個規則記起來喔！

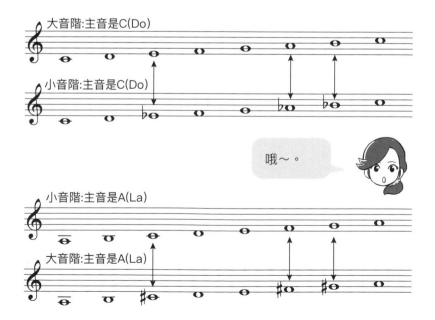

大音階:主音是C(Do)

小音階:主音是C(Do)

哦～。

小音階:主音是A(La)

大音階:主音是A(La)

CHAPTER 4
「解開首調之謎」篇

Do是 Donuts的Do

Re是 Red的Re

Mi……說到Do、Re、

小學音樂課會教「用首調來唱歌」，但首調是什麼呀？

哦～好懷念喔。妳是說首調唱名法吧。

你說什麼法？

譯注 改名商法

該不會是什麼惡質商法吧？

看來學校沒有仔細說明首調和固定調的不同……

譯注：在日文中，「階名唱法（中文翻首調唱名法）」和改名商法皆讀作かいめいしょうほう
(kai mei shou hou)。

34

那我們先來複習一下吧。

悅里，所謂音名是什麼呢？

這個我們之前學過，超簡單的。

是指「根據實際音高來稱呼一個音的方式」，對吧！

沒錯！

而首調唱名法呢，就是先把一個音定為「Do」，再根據相對音高來稱呼其他音的方式。

……這樣說，妳應該也聽不太懂吧。

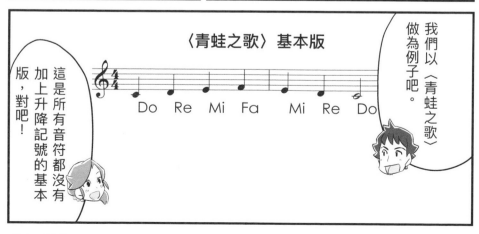

我們以〈青蛙之歌〉做為例子吧。

這是所有音符都沒有加上升降記號的基本版，對吧！

〈青蛙之歌〉基本版

Do Re Mi Fa Mi Re Do

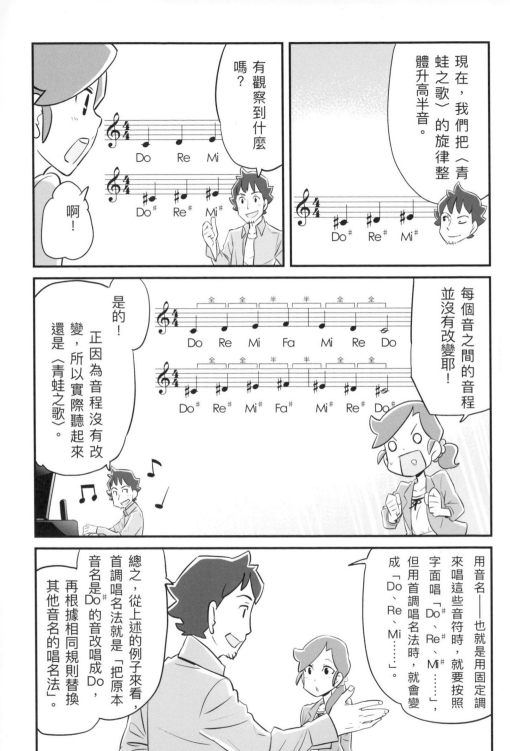

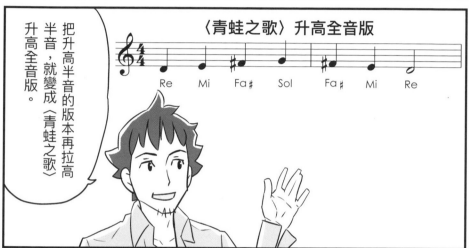

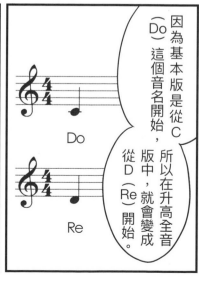

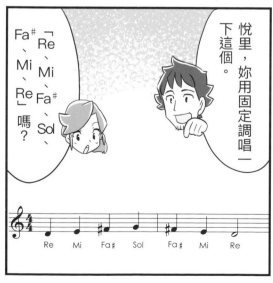

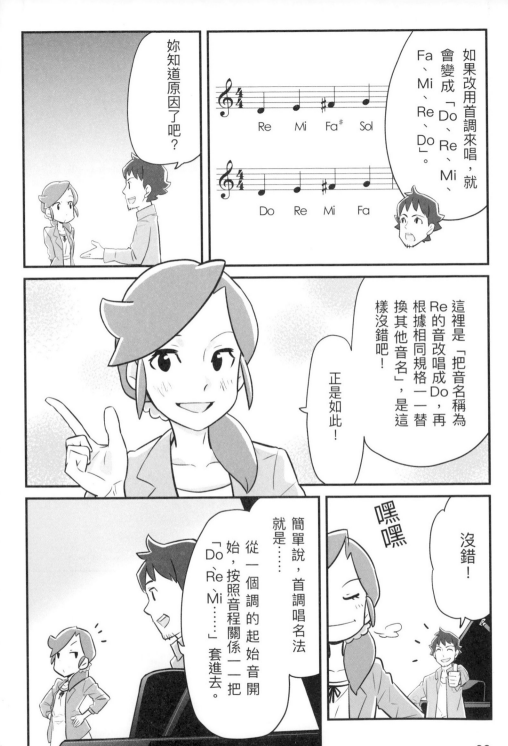

38

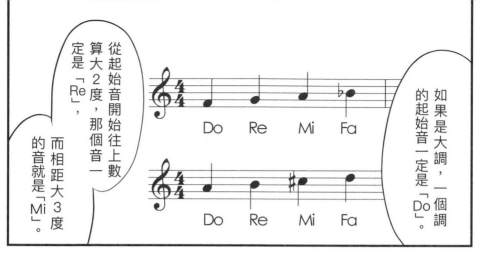

如果是大調，一個調的起始音一定是「Do」。

從起始音開始往上數算大2度，那個音一定是「Re」，而相距大3度的音就是「Mi」。

Do　Re　Mi　Fa

Do　Re　Mi　Fa

唱名在移調後會改變的是固定調，移調後不變的則是首調。

我們也可以這麼說。

如果是小調，調的起始音一定是「La」。

從起始音往上數算大2度，那個音是「Si」。相距小3度的音則是「Do」。

就是這樣！大家都懂了嗎？

は——い
（嗨～～）

明明都是我一個人在講，怎麼變成是妳講似的……

「解開首調之謎」篇

♪ 移調後固定調唱名會隨之改變，首調唱名則不變！

這裡要來說明固定調與首調唱名法。在小學的音樂課，老師通常都會請學生以唱名「Do、Re、Mi……」來唱。舉個例子，唱「鬱金香」這首歌時，就是唱「Do Re Mi……Do Re Mi…… Sol Mi Re Do Re Mi Re……」。這種唱法就稱為「首調唱名法」，又稱「移動Do唱名法」。才不是什麼「惡質商法」喔。

那麼，「首調唱名法」這個詞裡頭的「首調」，到底是什麼呢？

首先，就從各位比較熟悉的音名開始說明，所謂音名是指根據實際音高來稱呼一個音的方式。至於本篇提及的首調唱名，若用在大音階上，就是先把某個音高定為「Do」，再根據相對音高來稱呼其他音的方式。若用在小音階時，則是把某個音高定為「La」時的相對音高的稱呼方式。

用固定調來表示時，樂譜上的Do就唱Do。同樣的，Re就唱Re，Do♯唱Do♯。固定調是各位比較熟悉的唱法。

相對於固定調，用首調來唱時，就是把樂譜上音高並不是Do的音符，改成唱Do。舉例來說，樂譜上的Re唱成Do，或是把譜上的Do♯唱Do，這樣就是首調唱名法。首調唱名法又稱「移動Do唱名法」，而「移動Do」也是基於Do會移動的特性，才有此稱呼。

看到這裡，想必有些人還是似懂非懂吧。所以，我們用實際的樂曲來說明。請見第43頁的**圖①**。**圖①**是〈青蛙之歌〉的譜，所有音符都沒有升降記號，是以C大調譜寫而成。我們將此定為基本版。如果把這個基本版的所有音符都升高半音，就變成第43頁的**圖②**，所有音符都加上了升記號。我們把音符全都加升記號的版本定為升高半音版。

順便來複習一下，像這樣維持所有音原本的音程關係，將整首曲子升高或降低的手法就是「移調」。

這裡的移調和唱 KTV 把 Key 調升「+1」的原理一樣，也就是說，不管是基本版或升高半音版，每個音符之間的音程關係並沒有改變。因此，實際彈奏圖②的升高半音版，就會發現聽起來還是〈青蛙之歌〉。

接著我們來看看升高半音版。在圖②的譜例中，由於整首歌從 C 大調升高了半音，所以變成以 C♯ 為起點的 C♯ 大調。如果直接用固定調來唱這些音符，就是「Do♯、Re♯、Mi♯、Fa♯、Mi♯、Re♯、Do♯」。

那麼，用首調唱名法來表示圖②的譜例，又會變成怎樣呢？請見圖③。將圖③的譜改成用首調唱，就變成「Do、Re、Mi、Fa、Mi、Re、Do」。首調唱名法是指「將原本稱做 Do♯ 的音名，改成唱 Do」。

為了幫助各位加深理解，我們再來看一個例子。就以〈青蛙之歌〉為例，〈青蛙之歌〉的基本版往上移調一個全音就變成升高全音版。

那麼，如果從基本版的 C 大調升高一個全音，會變成從哪個音開始呢？……答案就是從 D（Re）開始。因此，第 45 頁的 **圖④** 是用 D 大調寫成的譜例，用固定調來唱，就是「Re、Mi、Fa♯、Sol、Fa♯、Mi、Re」。

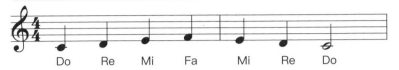

圖① 基本版的〈青蛙之歌〉

Do　Re　Mi　Fa　Mi　Re　Do

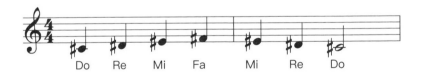

圖② 升高半音版的〈青蛙之歌〉（固定調唱名法）

Do♯　Re♯　Mi♯　Fa♯　Mi♯　Re♯　Do♯

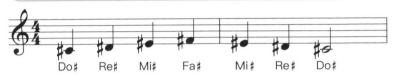

圖③ 升高半音版的〈青蛙之歌〉（首調唱名法）

Do　Re　Mi　Fa　Mi　Re　Do

用固定調唱名法時，譜面上的 Do 就唱 Do，
Do♯唱 Do♯，但如果採用把 Do♯視為 Do 的
首調唱名法時，就會把 Do♯唱成 Do。

老師⋯⋯好像繞口令啊。

用首調唱名法表示時，就如圖⑤的譜例，變成「Do、Re、Mi、Fa、Mi、Re、Do」。原理和圖③相同，用首調唱名法也就代表著「將原本音名為Re的音符，改成用Do來唱」。

從上述說明，已經可以理解固定調唱名法與首調唱名法的差別了嗎？接下來就來出題考考各位。從A（La）這個音開始的〈青蛙之歌〉，固定調唱名法與首調唱名法分別怎麼唸呢？⋯⋯沒錯，用固定調就是「La、Si、Do♯、Re、Do♯、Si、La」，而用首調則是「Do、Re、Mi、Fa、Mi、Re、Do」。請看圖⑥和圖⑦，圖⑥譜例是固定調唱名法，圖⑦則是首調唱名法。

從結論而言，首調唱名法的唱名原則就是「依據每個音與起始音之間的音程關係，一一套入「Do、Re、Mi、Fa、Sol、La、Si、Do」這個音階的組成音。

如果是大調，起始音一定是「Do」，比起始音高大2度的音一定是「Re」，高大3度的音一定是「Mi」。如果是小調，起始音一定是「La」，高大2度的音一定是「Si」，高小3度的音一定是「Do」，這種唱名法就稱為首調唱名法。

此外，首調與固定調還有一個明顯的差別，就是「唱名法在移調後也不會改變的就是首調，移調後會改變的則是固定調」。

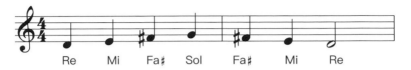

圖④ 升高全音版的〈青蛙之歌〉（固定調唱名法）

Re　Mi　Fa♯　Sol　Fa♯　Mi　Re

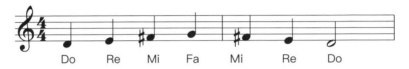

圖⑤ 升高全音版的〈青蛙之歌〉（首調唱名法）

Do　Re　Mi　Fa　Mi　Re　Do

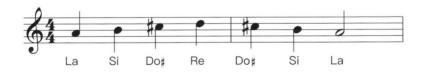

圖⑥ 從 La 開始的〈青蛙之歌〉（固定調唱名法）

La　Si　Do♯　Re　Do♯　Si　La

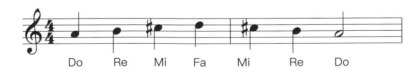

圖⑦ 從 La 開始的〈青蛙之歌〉（首調唱名法）

Do　Re　Mi　Fa　Mi　Re　Do

CHAPTER 4
〈令人一個頭兩個大的
調性與調號〉篇

對了，調性總共
有12個，對吧？

不是喔！因為有大
音階和小音階之
分，所以實際上是
24個。

哇，
好多
！！

不過，有些調性
是不是很少使
用？⋯⋯

嗯，
的確。

不過，有些人為了
營造獨特的樂曲氛
圍，會刻意選用困
難的調性來作曲。

以鋼琴來說，
C大調和A小
調皆比其他調
容易彈。

就連小朋友都能
馬上學會呢。

D 大調是 Re Mi
Fa♯ Sol

E 大調是
Mi Fa♯ Sol♯

果然還是得全部
背起來⋯⋯

46

要把所有調性和它所包含的組成音（用調號表示）都記起來，雖然辛苦……但是調性與調號之間是有一定的規則。

真的嗎!?

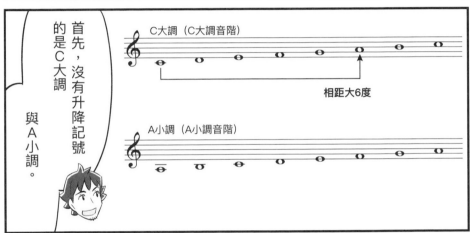

首先，沒有升降記號的是C大調。

與A小調。

C大調（C大調音階）

相距大6度

A小調（A小調音階）

重點在於，一個調號可以「表示大調與小調兩個調性」。

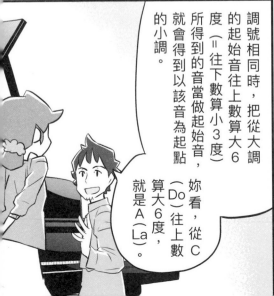

調號相同時，把從大調的起始音往上數算大6度（＝往下數算小3度）所得到的音當做起始音，就會得到以該音為起點的小調。妳看，從C（Do）往上數算大6度，就是A（La）。

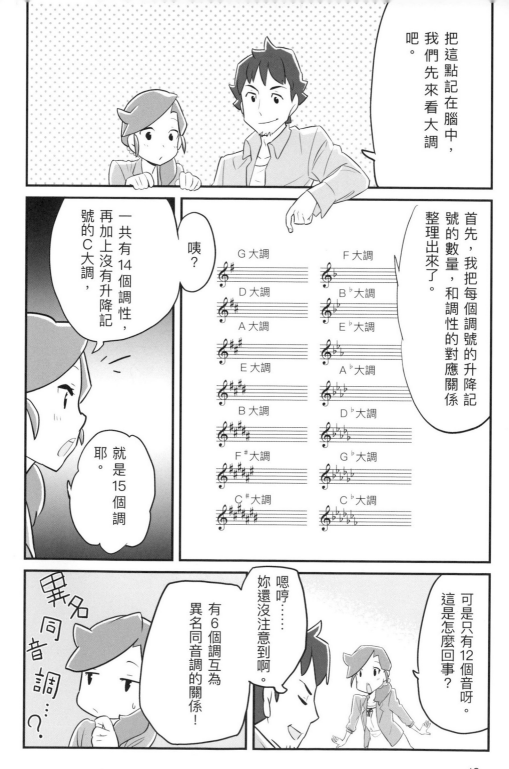

48

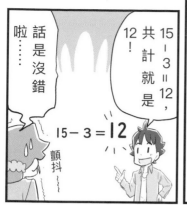
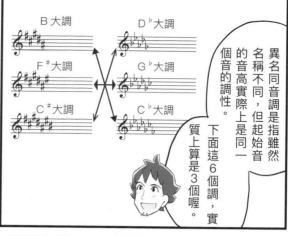

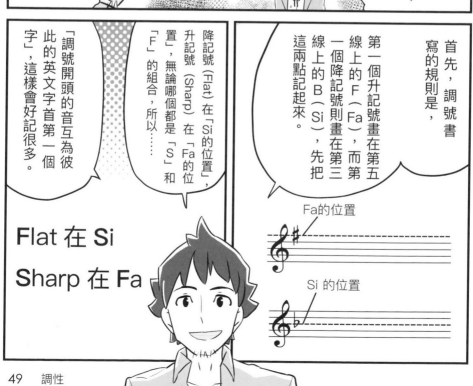

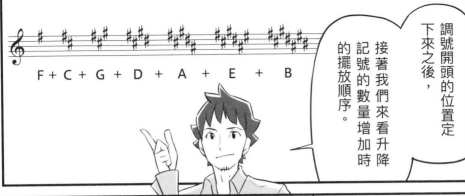

調號開頭的位置定下來之後，接著我們來看升降記號的數量增加時的擺放順序。

F＋C＋G＋D＋A＋E＋B

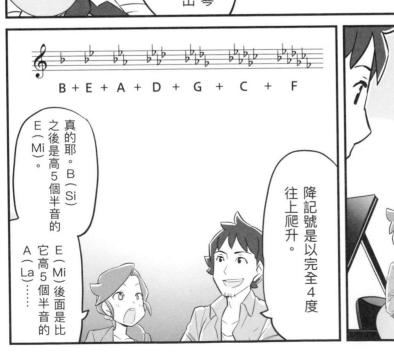

如果以音程來看音名的關係，會發現它們是以完全5度的間隔往上爬升。

或者直接在鍵盤或琴格上，依序往上找出高7個半音的音。

F → C → G

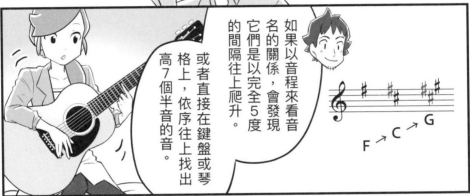

B＋E＋A＋D＋G＋C＋F

真的耶。B（Si）之後是高5個半音的E（Mi）。

E（Mi）後面是比它高5個半音的A（La）……

那降記號呢？

降記號是以完全4度往上爬升。

50

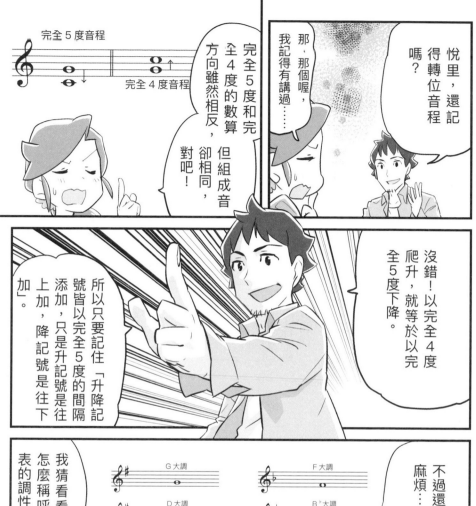
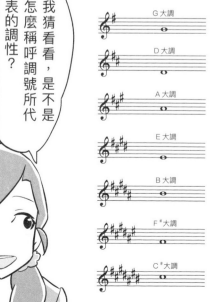
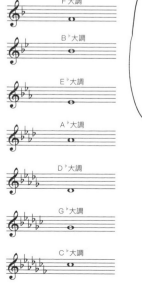

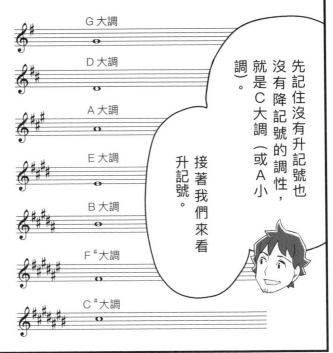

先記住沒有升記號也沒有降記號的調性，就是C大調（或A小調）。

接著我們來看升記號。

G大調
D大調
A大調
E大調
B大調
F#大調
C#大調

老師！

有沒有什麼發現？

（嗨！）

請給我提示。

昏倒

（欸嘿）

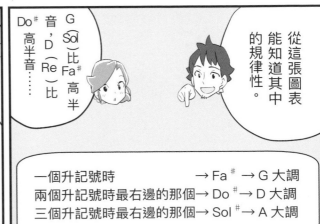

從這張圖表能知道其中的規律性。

G（Sol）比Fa#高半音，D（Re）比Do#高半音……

一個升記號時	→Fa# →G大調
兩個升記號時最右邊的那個	→Do# →D大調
三個升記號時最右邊的那個	→Sol# →A大調

最右邊的升記號所在的音，再高半音就是該調性的起始音（主音）……也就是說，最右邊的升記號所在的音，就是該調性下的大調音階中的「Si」對吧！

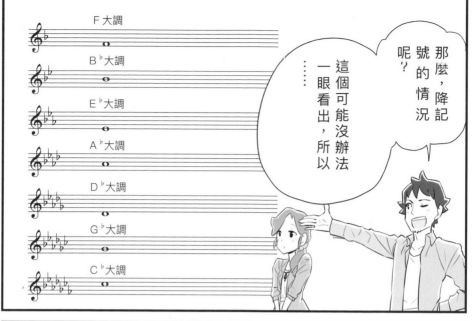

那麼，降記號的情況呢？

這個可能沒辦法一眼看出，所以……

F大調
B♭大調
E♭大調
A♭大調
D♭大調
G♭大調
C♭大調

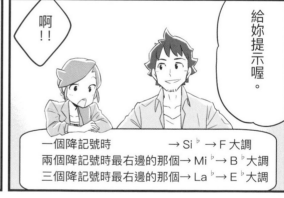

啊！！

給妳提示喔。

一個降記號時　　　　　　　→ Si♭ → F大調
兩個降記號時最右邊的那個→ Mi♭→ B♭大調
三個降記號時最右邊的那個→ La♭→ E♭大調

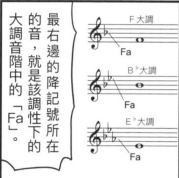

最右邊的降記號所在的音，就是該調性下的大調音階中的「Fa」。

F大調　Fa
B♭大調　Fa
E♭大調　Fa

意思就是，比最右邊的降記號所在的音，低完全4度（2.5鍵譯注=5個琴格）的音，就是該調的主音，對吧？

沒錯！舉例來說，如果最右邊是A，主音就是比它低2.5鍵的E♭（Mi），所以調性為E♭大調（或C小調）。

譯注 本書將半音視作0.5鍵、全音視作1鍵，而0.5鍵＝小2度，1鍵＝大2度，依此類推可知2.5鍵的4度是完全4度，詳細解說請參閱《超音樂理論 泛音・音程・音階》。

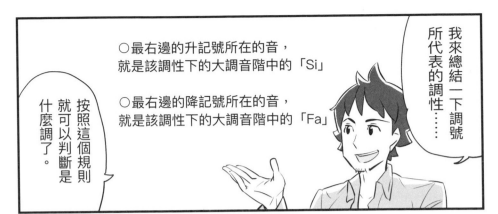

我來總結一下調號所代表的調性……

○最右邊的升記號所在的音，就是該調性下的大調音階中的「Si」

○最右邊的降記號所在的音，就是該調性下的大調音階中的「Fa」

按照這個規則就可以判斷是什麼調了。

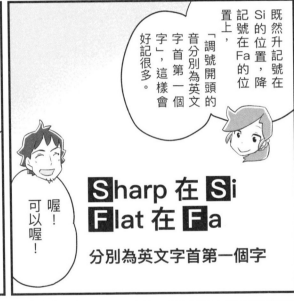

既然升記號在Si的位置，降記號在Fa的位置上，「調號開頭的音分別為英文字首第一個字」，這樣會好記很多。

喔！可以喔！

Sharp 在 Si
Flat 在 Fa

分別為英文字首第一個字

悅里愈來愈有老師的樣子了……

我成長很多吧？

其實還有另一個規則。從右邊數來第二個降記號的音＝該調性的主音……

看來是不需要知道調性的主音了吧。

（嗶咕―）

ピクッ

（啪！）

（呼）

ほっ…

好吧。反正調性我都記起來了，這次就原諒你吧！

這樣明明簡單多了，你剛剛為什麼不先教我這個啦！

因為這個規則在降記號只有一個時不能用呀！

從事音樂這行，把所有調性都搞清楚不會吃虧的啦。

「Key（調性）」如同字面是重要的關鍵。

老師……可以不要講這種無聊的諧音笑話了嗎？

可惡！

有夠冷……

所以，不要氣噗噗了，「氣死驗無傷（台語）」。

噗噗

「令人一個頭兩個大的調性與調號」篇

♪ 調性有幾種？

現在來說明調性（Key）。請在腦海中想像一個鋼琴鍵盤的畫面，在一個8度中，有12個音（白鍵7個，黑鍵5個）。乍看之下，調性應該有12種吧？但每個起始音還可以分為大音階（Major）與小音階（Minor），所以一共是24種調性。不過，要各位把調性與調號的組合背起來的確不容易，想必這也是各位心中的擔憂。但請放心……其實這兩者之間的關係存在著一定的規則，只要把這個規則記起來加以活用即可。

首先，我們從沒有任何升降記號的調性開始。各位一定知道是什麼調。……沒錯，就是圖①的C大調與圖②的A小調。以相同調號表示的調性，就像這樣又分為大調與小調。

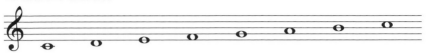

圖① C 大調

C大調與C大調音階

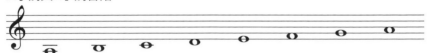

圖② A 小調

A小調與A小調音階

老師……！調性有24種這麼多呀！雖然有這麼多種，但有些調應該幾乎沒有使用吧？

的確。很多人可能會認為只要把常見的調記起來就好。但有些曲子為了營造樂曲氛圍，也會刻意使用較為複雜的調，所以還是不能偷懶喔。這邊我們還是乖乖把規則記起來，讓自己有能力應付各種情況吧！

好～吧。

首先，「相同調號的調性又分為大調與小調」是剛才說到的重點。從大調推導出小調的方法很簡單，只要從大調的起始音往上數算大6度（＝往下數算小3度），就是調號相同的小調的起始音。以C大調為例，比起始音C（Do）高大6度的音是A（La），對吧？

因此，與C大調的調號相同的就是A小調。只要記住這個規則，就不需要把小調全部背下來了。

接著，我們來看調號有升降記號的大調。圖③可以快速掌握調號上的升降記號數量與調性之間的對應關係。從這張圖可知調號的升降記號有愈下方愈多的現象，此外升降記號最多都是7個。

不過，有升記號的7個調，和有降記號的7個調，以及沒有任何升降記號的C大調（A小調），全部加起來是15個調。但一個8度中明明只有12個音，為何會有15個調呢？

這是因為升降記號的數量為5個以上（包含5個）的6種調性，它們的起始音互為異名同音（名稱相異但音高相同）的關係。

例如B與C是異名同音，那麼B大調與Cb大調的起始音實質上就是同一個音。像這樣以同一個音為起始的調，就稱為「異名同音調」。換句話說，有些調只是名稱不同，其

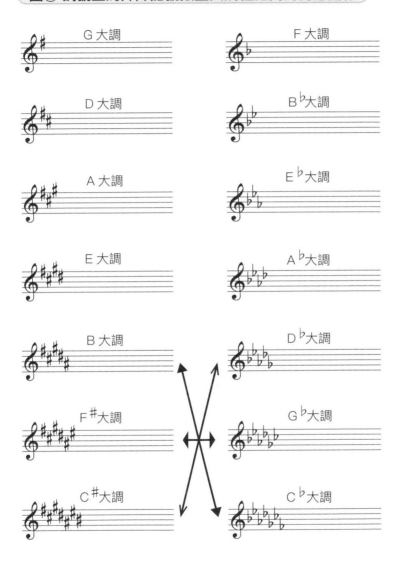

実音階的起始音高相同。因此，雖然乍看之下應該有 6 種調性，但只能算 3 種。15 減去 3，得出的數字就如同開頭寫的那樣，調性一共有 12 種（加上小調就是 24 種）。

♪ 升降記號的位置及順序的規則

在這 12 種調性之中，第一個升記號一定畫在第五線的 F（Fa）位置，而第一個降記號則一定畫在第三線的 B（Si）位置上，請見**圖④**。因為降記號（Flat）在「Si」，升記號（Sharp）在「Fa」，所以只要記住「調號開頭的音互為彼此的英文字首第一個字」就可以了。這是第二個重點。

接下來是加升記號或降記號的順序。把升記號的添加順序用音名列出來，就如**圖⑤**所示，F（Fa）＋C（Do）＋G（Sol）＋D（Re）＋A（La）＋E（Mi）＋B（Si）；而降記號則如**圖⑥**所示，B（Si）＋E（Mi）＋A（La）＋D（Re）＋G（Sol）＋C（Do）＋F（Fa）。

60

圖④ 畫上第一個升記號及降記號的位置

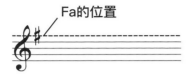
Fa的位置

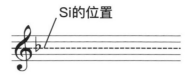
Si的位置

圖⑤ 畫上升記號的位置及順序

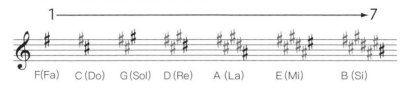

1 ──────────────────────────────→ 7

F(Fa)　C (Do)　G(Sol)　D (Re)　A (La)　E(Mi)　B (Si)

是不是正好以完全 5 度的間隔往上爬？

圖⑥ 畫上降記號的位置及順序

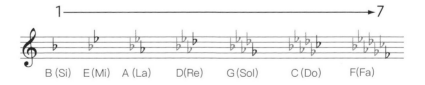

1 ──────────────────────────────→ 7

B (Si)　E (Mi)　A (La)　D(Re)　G (Sol)　C (Do)　F(Fa)

降記號則是以完全 4 度的間隔爬升喔。

從圖⑤和圖⑥可知，升記號是間隔完全5度，而降記號則是間隔完全4度。完全4度在轉位後，就會變成完全5度。（關於轉位音程，請參見《超音樂理論‧泛音‧音階》）。換句話說，「以完全4度的間隔爬升」，等同於「以完全5度的間隔下降」。因此，第三個重點就是「升記號以完全5度的間隔向上，降記號則以完全5度的間隔向下增加」。這點請銘記在心。

調號和調性名稱的規則

接著我們來看那些有升降記號的調性，該怎麼辨識它們的名稱。請見**圖⑦**。首先是升記號，一個升記號畫在Fa上的就是G大調；兩個升記號分別畫在Fa（左側）和Do（右側）上，就是D大調。

總而言之，從調號上面的那些升記號來看，最右邊那個音高再高半音，就是該大調的起始音（稱為主音）。換句話說，畫在最右邊的那個升記號所在的音高，比該大調的主音低了半音，放到音階上來看，會發現它就是該調性的大調音階上的第7音「Si」。這就是升記號的規則。

62

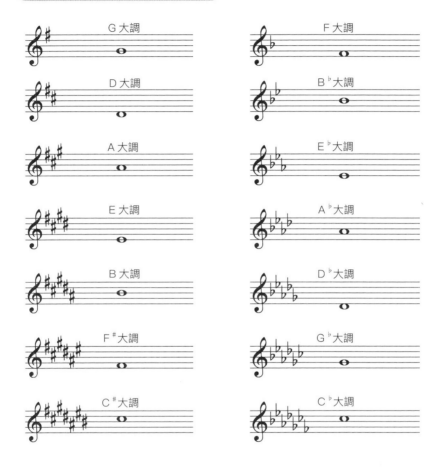

圖⑦ 調號與調性名稱的規則

最右邊那個升記號所在的音，就是該調性的大調音階上的「Si」。而最右邊那個降記號所在的音，則是該調性的大調音階上的「Fa」。按照這兩個原則就可以推導出主音了！

同樣的，接著來看降記號。一個降記號畫在Si位置的就是F大調；兩個降記號分別畫在Si（左側）和Mi（右側）的則是B♭大調。而最右邊那個降記號所在的音高，比該調主音高了完全4度，也就是該調性的大調音階上的「Fa」。由此我們可以觀察出一個規則──比最右邊那個降記號低完全4度的音，就是該大調的主音。另外，有兩個降記號以上的調性，也可以說「右邊倒數第二個降記號所在的音＝該調的主音」。

♪ 音樂的魔法陣──五度圈

將大調和小調各自的12個調性，以相差完全5度的間隔，依序放進圓盤圖形中，就能畫出**圖⑧**的「五度圈（Circle of Fifths）」。五度圈可以將調號與調性之間的關係變得一目了然。

以C大調（A小調）為基準點，升記號是以順時針方向逐次增加，這符合彼此之間相差完全5度的關係。從第5個（刻度25分的位置）升記號開始，在同一個位置上也出現了異名同音調──有7個降記號的調號。其後降記號漸次減少，最後回到C大調（A小調）。五度圈可以靈活應用在各種情況上，所以別忘記這頁的內容喔。

64

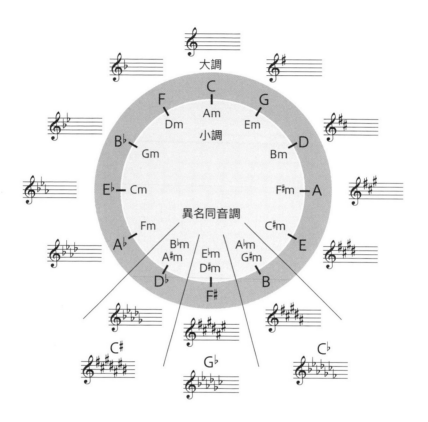

圖⑧ 五度圈

從順時針方向看，升記號是按完全 5 度的間隔增加，但如果從逆時針方向看，又是怎麼樣呢？

我想想喔……從逆時針方向，就是降記號以完全 4 度的間隔逐次增加。從 C 開始，無論往左或往右，經過 12 次之後，都會回到起點的 C，真是不可思議呢。

現在來說明大、小音階裡七個組成音的各自功能，以及與轉調有關的調性之間的遠近關係。

「轉調」？跟移調不一樣嗎？

移調是把整首樂曲挪移到其他不同音高的調上。

全部都升高吧～

A段
B段
副歌
C段
副歌

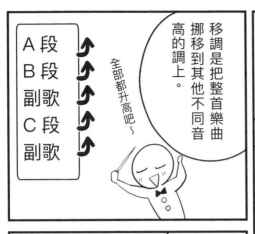

轉調是配合樂曲的意境轉換，讓某個段落轉到不同的調上。

只要這邊升高就好，把情緒堆高～

A段
B段
副歌
C段
副歌

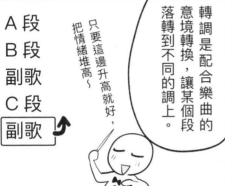

啊！樂曲結尾的副歌反覆，有時候中途會升高半音，那就是轉調吧！

沒錯。

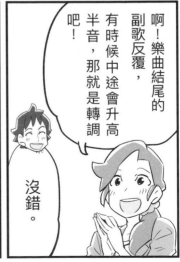

它是一種編曲技巧，能替樂曲營造不同氛圍。

不過，調與調之間也有和諧度上的差異喔。

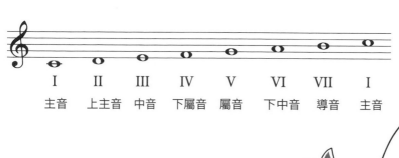

I主音　II上主音　III中音　IV下屬音　V屬音　VI下中音　VII導音　I主音

我們先來看一下C大調音階。

I主音　II上主音

譜例上的羅馬數字即表示該音在音階上的第幾個音。羅馬數字下面的文字則是該音在音階中的功能名稱。

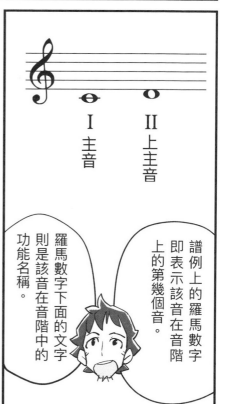

像這樣中間包含兩個半音的音階，就稱為全音階（自然音階）。

不管是大調音階，還是小調音階，只要是中間含有兩個半音的七級音階，就是全音階！

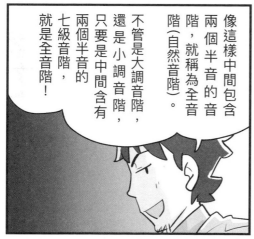

考考妳！

咦？考我！？

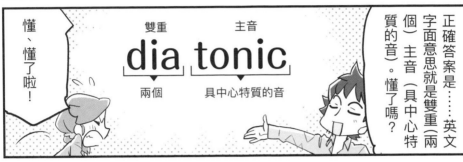

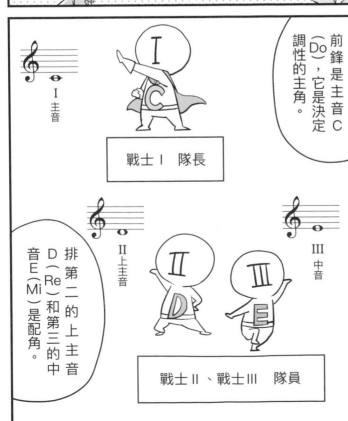

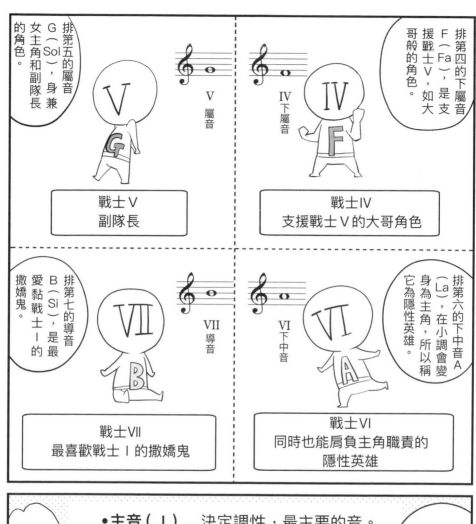

排第五的屬音 G（Sol），身兼女主角和副隊長的角色。

V 屬音

戰士V
副隊長

排第四的下屬音 F（Fa），是支援戰士V，如大哥哥般的角色。

IV 下屬音

戰士IV
支援戰士V的大哥角色

排第七的導音 B（Si），是最愛黏戰士I的撒嬌鬼。

VII 導音

戰士VII
最喜歡戰士I的撒嬌鬼

排第六的下中音 A（La），在小調會變身為主角，所以稱它為隱性英雄。

VI 下中音

戰士VI
同時也能肩負主角職責的
隱性英雄

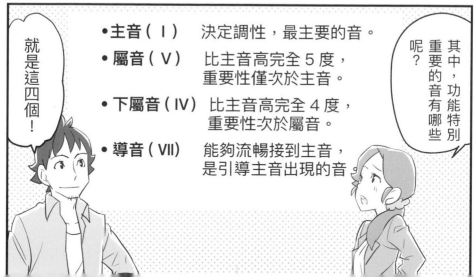

其中，功能特別重要的音有哪些呢？

- **主音（Ⅰ）** 決定調性，最主要的音。
- **屬音（Ⅴ）** 比主音高完全5度，重要性僅次於主音。
- **下屬音（Ⅳ）** 比主音高完全4度，重要性次於屬音。
- **導音（Ⅶ）** 能夠流暢接到主音，是引導主音出現的音。

就是這四個！

了解全音階各音的功能之後，接著來看調與調之間的和諧度。

第一個是「同主音調」。

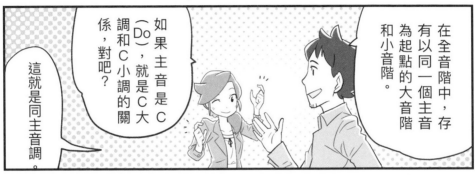

在全音階中，存有以同一個主音為起點的大音階和小音階。

如果主音是C（Do），就是C大調和C小調的關係，對吧？

這就是同主音調。

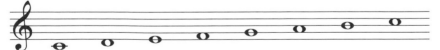

同主音調

同主音調的大調音階和小調音階的組成音，其差別在於第三與第六個音有無降記號。只不過，這時的小調音階是和聲小調喔。

真的耶！但什麼是和聲小調呀？

C大調（C大調音階）

C小調（C和聲小調音階）

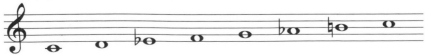

原注 和聲小調音階是指擁有導音的小音階，英文為 Harmonic Minor Scale。

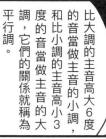

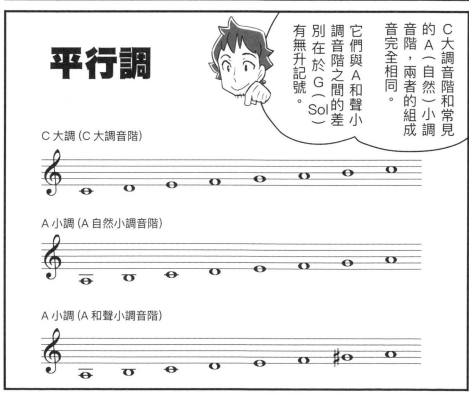

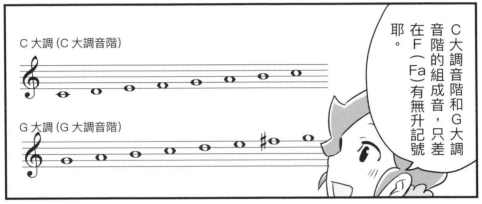

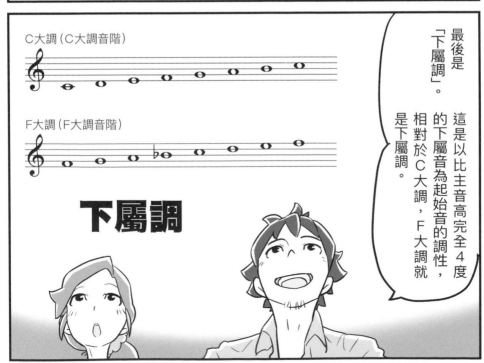

- **原調** 做為基礎的調
- **同主音調** 主音相同的調（兩個主音之間的音程為完全1度）
- **平行調** 調號相同的調（兩個主音之間的音程為大6／小3度）
- **屬調** 以屬音做為主音的調（兩個主音之間的音程為完全5度）
- **下屬調** 以下屬音做為主音的調（兩個主音之間的音程為完全4度）

我把這四個調的關係，條列整理出來。

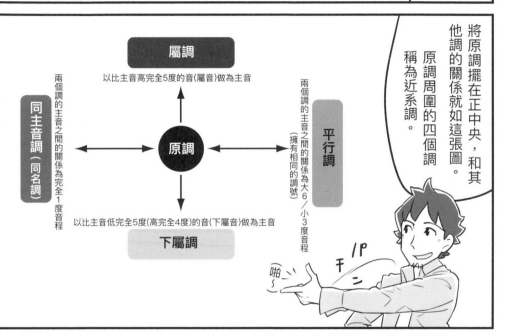

將原調擺在正中央，和其他調的關係就如這張圖。原調周圍的四個調稱為近系調。

屬調
以比主音高完全5度的音（屬音）做為主音

同主音調（同名調）
兩個調的主音之間的關係為完全1度音程

原調

平行調
兩個調的主音之間的關係為大6／小3度音程（擁有相同的調號）

下屬調
以比主音低完全5度（高完全4度）的音（下屬音）做為主音

音階組成音的差異愈少，和諧度就愈高。

所以，組成音幾乎相同的近系調，與原調的和諧度就相當好，用來轉調時也很流暢。

原理是懂了，但有沒有更快判斷和諧度的方法？

呵呵呵。其實有啊！

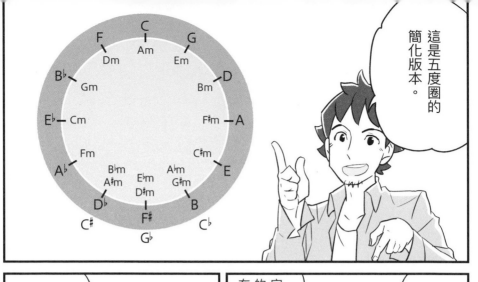
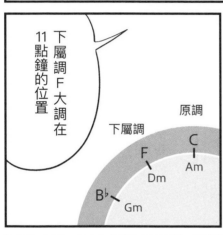
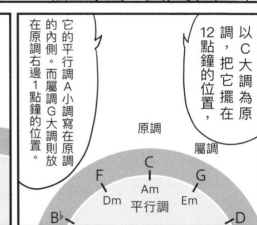

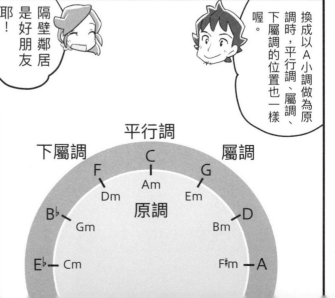

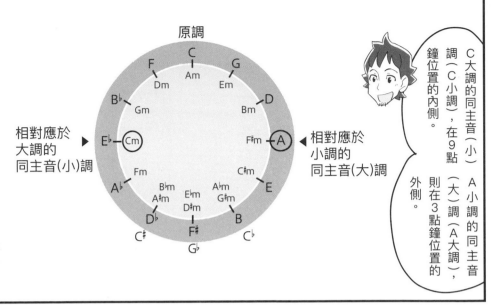

原調

相對應於
大調的
同主音(小)調 ▶

相對應於
小調的
同主音(大)調 ◀

C大調的同主音（小）調（C小調），在9點鐘位置的內側。

A小調的同主音（大）調（A大調），則在3點鐘位置的外側。

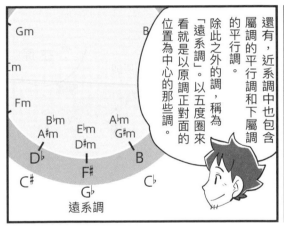

還有，近系調中也包含屬調的平行調和下屬調的平行調。

除此之外的調，稱為「遠系調」。以五度圈來看就是以原調正對面的位置為中心的那些調。

遠系調

用五度圈立刻就能知道原調和近系調的和諧度。

調與調之間的距離很重要呢。

那麼，考慮到和諧度的問題，是不是就不能轉調成遠系調了？

沒這回事。

咦！？

「隔壁鄰居是好朋友」篇

♪ 什麼是全音階？

通常尾奏副歌反覆的地方等都會升高半音，那個就是轉調。轉調是一種編曲技巧，可以使樂曲產生不同的氣氛變化。從什麼調轉到什麼調是轉調的重點。想要運用自如，就必須先了解轉調前的調與轉調後的調之間的關係。

首先，在說明調與調之間的和諧度之前，我們先來看一下，音階的七個組成音各自的功能。第79頁的**圖①**是C大調的大調音階（C大調音階）。而每個音符下面的羅馬數字，則分別代表該音在這組音階中的第幾個音。

像大音階和小音階這樣，中間包含兩個半音，全部有七級的音階，就稱為「全音階」（又稱自然音階，Diatonic Scale）。無論起始音是哪個音都不受影響。

「Diatonic」字面意思就是「在一個音階中，有兩個具中心特質的音存在」。這裡說的具中心特質的音是指將音階分成兩部分來看時，各自的起始音，也就是音階中的 I 和 V 級音。順帶一提，以 12 級半音組成的音階，則是「半音音階（Chromatic Scale）」。

我們將全音階的七個組成音，依照順序寫出各自的功能。起始音 I 稱為「主音（Tonic）」，這個音擔任一個調的主角。II 稱為「上主音」、III 則為「中音」，是負責扮演配角的音。IV 稱做「下屬音（Subdominant）」，是比主音低完全 5 度的音（也就是下面的屬音），支援調裡的 V 級音。

Diatonic 的另一個中心「V」，稱為「屬音（Dominant）」，在調中相當於副隊長的角色。VI 的音稱「下中音」，是後面會講到的平行（小）調的主音。最後是 VII，稱為「導音（Leading Tone）」，比 I 低半音。和 I 之間相差半音的距離感，使它能流暢「引導」主音出現，因此名稱中有「導」字。

思路敏銳的各位想必已經發現，前面我們在小音階提到的那些音階，都沒有這個導音，對吧。其實小音階就像 **圖②** 所示，有三種變化。

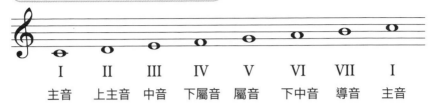

圖① 全音階（以 C 大調為例）

I	II	III	IV	V	VI	VII	I
主音	上主音	中音	下屬音	屬音	下中音	導音	主音

在全音階的七個組成音當中，特別重要的是主音（I）、屬音（V）、下屬音（IV）、導音（VII）這四個。

圖② 小音階的變化（以 A 小調為例）

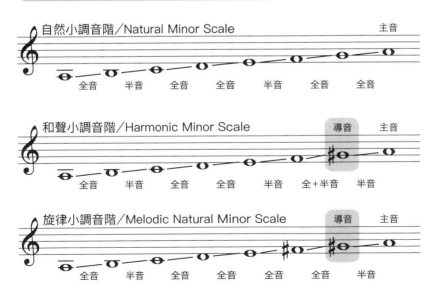

自然小調音階／Natural Minor Scale　　　　　　　　主音

全音　半音　全音　全音　半音　全音　全音

和聲小調音階／Harmonic Minor Scale　　　　導音　主音

全音　半音　全音　全音　半音　全+半音　半音

旋律小調音階／Melodic Natural Minor Scale　　導音　主音

全音　半音　全音　全音　全音　全音　半音

前面出現很多次小音階這個詞，其實是指自然小調音階（自然小音階，Natural Minor Scale）。此外，只有寫「小音階」時，一般都是指自然小調音階。其他兩個稱為和聲小調音階（和聲小音階，Harmonic Minor Scale）與旋律小調音階（旋律小音階，Melodic Minor Scale）。這兩個小調音階，與「Ⅶ級音和主音之間相隔全音音程」的自然小調音階不同，擁有相距半音音程的導音。

♪ 和諧度出色的近系調（同主音調、平行調、屬調、下屬調）

接下來說明調與調之間的和諧度。各調性依據它們與原調之間的關係，分別擁有不同的名稱。

第一個是「同主音調[譯注1]」。這是指以同一個主音為起始音的大調與小調之間的關係。舉例來說，主音如果是C（Do），就是指C大調與C小調之間的關係。理所當然，同主音調的主音，彼此之間的音程關係為完全1度。這裡我們來比較C大調音階與C小調音階（擁有導音的和聲小調音階）。從第82頁**圖③**中的譜例可知，主音是C（Do）的同

主音調中，音階組成音的差異只在於E（Mi）和A（La）有無降記號而已。

第二個是「平行調[譯注2]」。調號相同的全音階，又分為大調與小調兩種調性。這兩個調之間的關係，就稱為平行調。原調與它的平行調主音相差大6度（＝小3度）。C大調音階與A（自然）小調音階，兩者都是只用白鍵來彈奏，從這點可以發現，它們的音階組成音完全相同。此外，C大調音階與擁有導音的A和聲小調音階的差別，在於G（Sol）有無升記號。

第三個是「以比主音高完全5度的屬音為起始音的調性」，稱為「屬調」。原調是C大調時，G大調就是它的屬調。比較兩者的音階組成音，就會知道C大調音階與G大調音階只有F（Fa）有無升記號的差別而已。

第四個是「下屬調」。這是「以比主音高完全4度（＝低完全5度）的下屬音為起始音的調性」，原調是C大調時，下屬調就是F大調。兩者的差異只要比較一下音階組成音就會知道，差異在於B（Si）有無降記號。

譯注
1 同主音調：英文為 parallel key，字面意思為平行的調。
2 平行調：即平行大小調，從俄文 Параллельные тональности、德文 Paralleltonart 翻譯而來，而平行大小調的英文是 relative key，所以又稱為關係大小調。

圖③ C 大調的近系調及相對應的各音階

原調：C大調／C大調音階

同主音調：C小調／C和聲小調音階

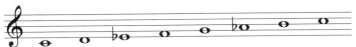

平行調：A小調／A自然小調音階

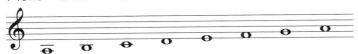

平行調：A小調／A和聲小調音階

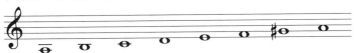

屬調：G大調／G大調音階

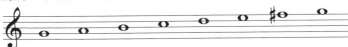

下屬調：F大調／F大調音階

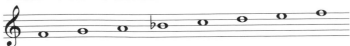

這四個調與原調的和諧度特別好，所以統稱為「近系調」。音階組成音的相似度是和諧與否的關鍵。因此近系調還包含屬調的平行調與下屬調的平行調。

♪ 調與調之間的和諧度，看五度圈就能知道

利用第84頁圖④的五度圈，就能從視覺上掌握近系調之間的相互關係。將位於12點鐘位置的C大調當做原調時，平行調A小調會在12點鐘的內側，屬調G大調在右側1點鐘的位置，下屬調F大調則在左側11點鐘的位置。此外，原調是大調時，同主音（小）調會在9點鐘的內側，而原調是小調時，同主音（大）調則會在3點鐘的外側。這套以原調的位置為基準，呈現出各近系調相對位置關係的配置規則，就算原調改變，也依然成立。

正如圖所示，與原調和諧度好的調性，都在原調的附近。相反的，在原調（C大調）的正對面，以位於6點鐘的 F# 大調為中心，左右鄰近的那些調性，和原調之間的距離較遠，和諧度就不是很好。像這樣沒有包含在近系調中的調性，統稱為「遠系調」。

圖④ 利用五度圈看近系調的位置

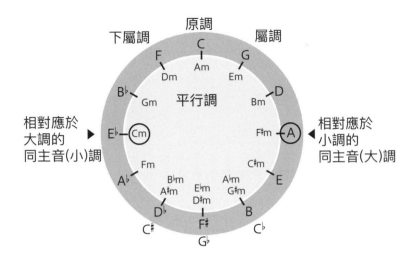

調與調之間的和諧度不好，就代表不能轉調到遠系調嗎？

也不是，不能說一定不行。基本上想轉到哪個調很自由。再說，如果是考量到聽覺衝擊性，轉調到遠系調反而比較能帶來巨大的落差，效果也比較明顯喔。

很常見的從原調（例如 C 大調）轉調到高半音的調（D♭大調），就是轉調到遠系調吧？還沒學會看五度圈之前，我都不知道呢。

和音／和弦

就知道會問我很基礎的問題。

老師，我聽說和弦是用3度相疊，但為什麼是3度呢？

沒有一定要用3度相疊喔。

4度、5度、7度、2度或7度也可以！

還記得我們之前講過泛音列嗎？

為什麼3度相疊的和聲很單純呢？

只是，用3度疊出的和聲相對單純好用。

86

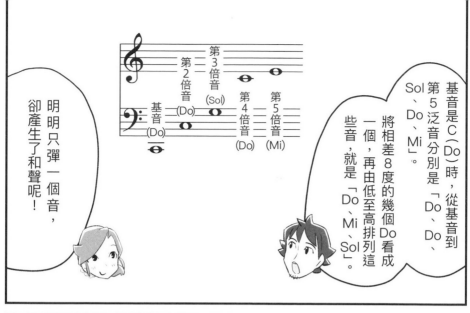

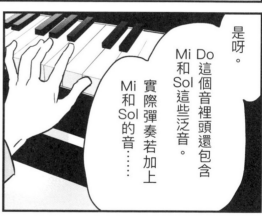

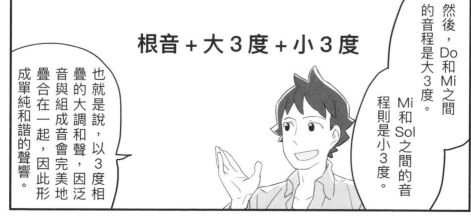

好厲害～！今天看起來很有老師的架式喔！

是、是嗎？我繼續講喔。

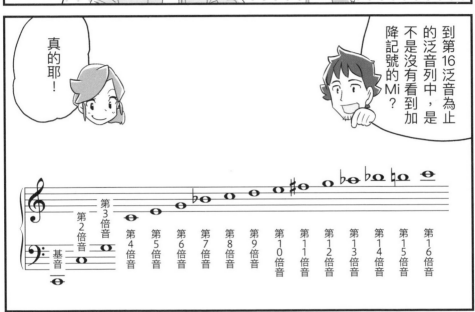

到第16泛音為止的泛音列中，是不是沒有看到加降記號的Mi？

真的耶！

| | 第16倍音 | 第15倍音 | 第14倍音 | 第13倍音 | 第12倍音 | 第11倍音 | 第10倍音 | 第9倍音 | 第8倍音 | 第7倍音 | 第6倍音 | 第5倍音 | 第4倍音 | 第3倍音 | 第2倍音 | 基音 |

在小調裡，以C（Do）為基礎3度堆疊，和聲會是「Do、Mi♭、Sol」，可是C（Do）的泛音列並沒有Mi♭這個音，

因此，儘管同樣都是3度堆疊，小調和聲的泛音與組成音，卻不像大調和聲那樣完美疊合。

不過，這跟什麼有關係嗎？

有喔。關係可大了！

88

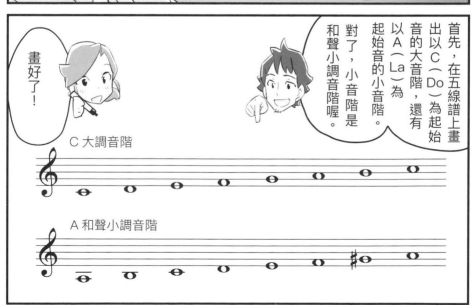

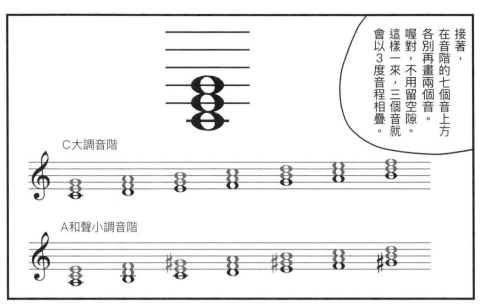

接著，在音階的七個音上方各別再畫兩個音。

喔對，不用留空隙。

這樣一來，三個音就會以3度音程相疊。

C大調音階

A和聲小調音階

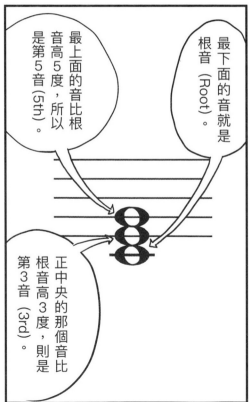

最上面的音比根音高5度，所以是第5音（5th）。

最下面的音就是根音（Root）。

正中央的那個音比根音高3度，則是第3音（3rd）。

好像鏡餅年糕喔。

不要吃掉喔！

（果咕嚕）

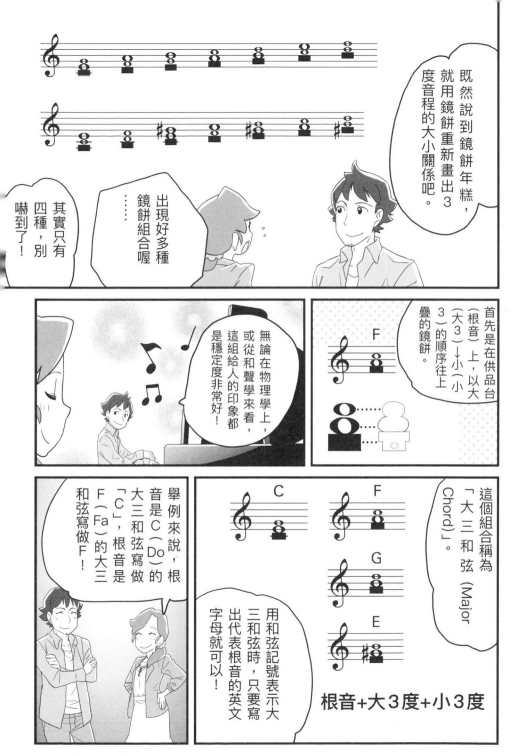

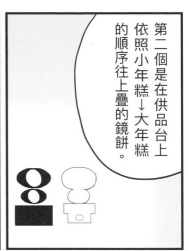

第二個是在供品台上依照小年糕→大年糕的順序往上疊的鏡餅。

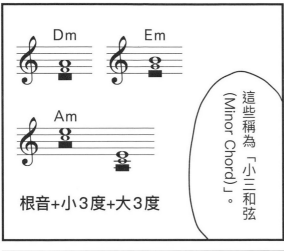

根音+小3度+大3度

這些稱為「小三和弦(Minor Chord)」。

由於是在小年糕上面疊大年糕，從物理學上來看有點不太穩定，以和聲學來說，聲響給人的感受也比大三和弦不穩定。

用和弦記號表示小三和弦時，會在根音的音名旁邊加上代表小三和弦的「m」。

m

根音是E(Mi)的小三和弦，則寫做Em(E minor)。

根音是D(Re)的小三和弦，寫做Dm(D minor)。

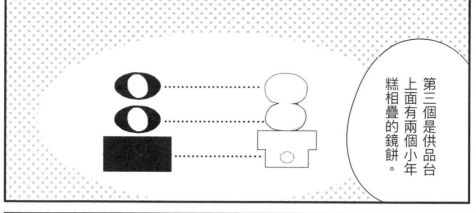

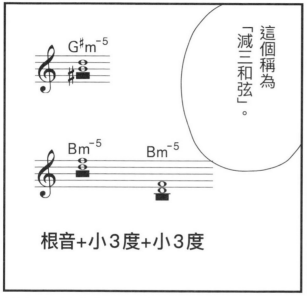

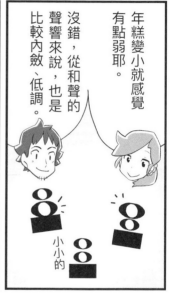

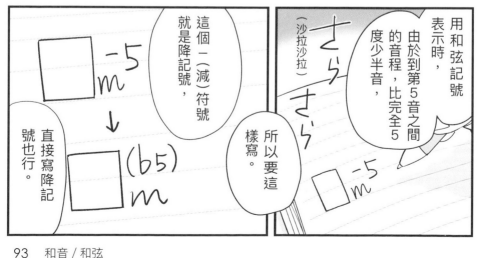

除此之外，還可以在根音的音名旁邊，加上表示減三和弦的「dim」。

那個「dim」是什麼暗號嗎？業界用的特殊記號？

□dim

不是什麼神祕的東西啦。是「縮小了」的英文「diminished」的縮寫。

Diminished

不過，待會要說明的「四和音」，也會出現用dim表示的例子。

什麼～

所以為了明確區別三和音與四和音，三和音還是用剛才說的那兩種方式來表示比較好喔！

□m⁻⁵

□m^(b5)

截至目前已經說明三種了！還有一種會是什麼呢～

94

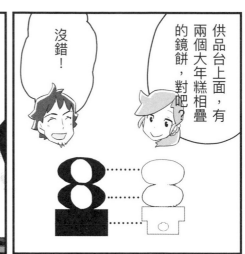

供品台上面，有兩個大年糕相疊的鏡餅，對吧？

沒錯！

從物理學上來說是相當穩定的狀態，但聲響就……

嗯～～

♪（嘻嘻——）

就像是忘記出門時有沒有鎖門，令人坐立難安。

（毛呀毛呀）

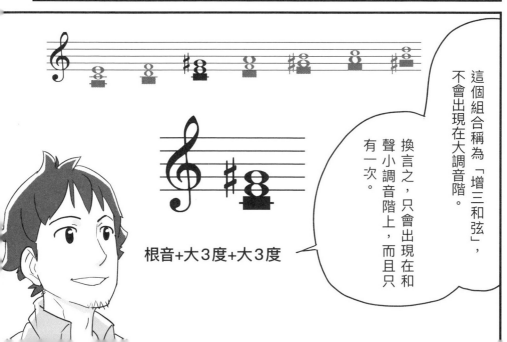

這個組合稱為「增三和弦」，不會出現在大調音階。

換言之，只會出現在和聲小調音階上，而且只有一次。

根音＋大3度＋大3度

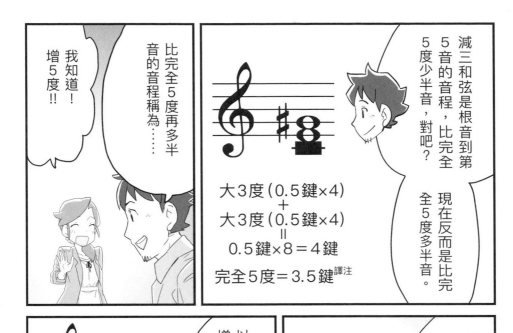

減三和弦是根音到第5音的音程，比完全5度少半音，對吧？

現在反而是比完全5度多半音。

比完全5度再多半音的音程稱為……

我知道！增5度！！

大3度（0.5鍵×4）
＋
大3度（0.5鍵×4）
＝
0.5鍵×8＝4鍵

完全5度＝3.5鍵 ^{譯注}

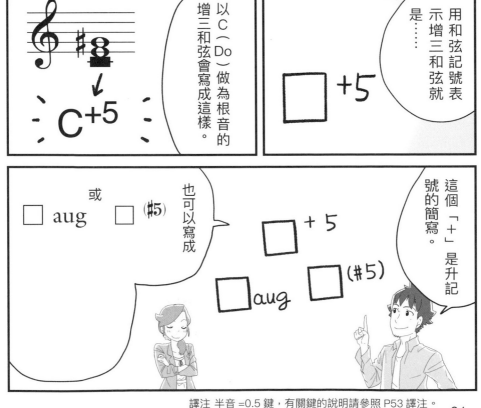

用和弦記號表示增三和弦就是……

□ +5

以C（Do）做為根音的增三和弦會寫成這樣。

C +5

這個「＋」是升記號的簡寫。

□ +5

□ (♯5)

也可以寫成

□ aug 或 □ (♯5)

□ aug

譯注 半音 =0.5 鍵，有關鍵的說明請參照 P53 譯注。

用來表示增三和弦的「aug」，是有「擴大了」意思的「augmented」的縮寫。

這個字首也用在擴增實境＝AR（Augmented Reality）……

快速翻閱

こそ
こそ

（摳搜摳搜）

欸。

（嘎巴）

快把藏的東西交出來！快點！

你在看什麼？！

哇啊!!

（啪塌）

……音樂理論書。

沒有啦，那個……最近妳問的問題啊……愈來愈難回答，所以啊……需要小抄嘛……

「挑戰三和音（三和弦）」篇

♪ 所有和音的基礎——三和音譯注

同時彈奏兩個以上的音，就會形成和聲。音的組合千變萬化，不過其中做為地基的音上頭，以三度堆疊而成的和聲，能夠創造出最為和諧單純的聲響。這是因為泛音與和聲的組成音相當和諧的關係。

請見圖①。將Do當做基音時，就如這組泛音列所示，基音到第5泛音分別為「Do、Do、Sol、Do、Mi」。將三個相差8度的Do看成一個，再由低至高重新排列，就是「Do、Mi、Sol」。換句話說只要彈Do這個音，它的泛音Mi和Sol也會同時響起（有關泛音的解說，請參閱《超音樂理論 泛音・音程・音階》）。這時如果加上Mi和Sol兩個音，那麼Do這個音之中所包含的泛音Mi和Sol，就會與Mi、Sol這兩個音漂亮疊合在一起。和諧單純的聲響就是這樣產生出來。

譯注 三和音（triad）：指三個音堆疊出的和音。狹義則指由根音、3度、5度組成，又稱三和弦。

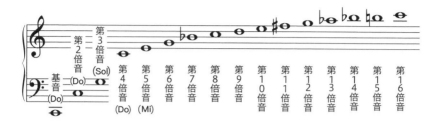

再多教妳一點吧。在以 Do 為基音、排到第 16 泛音的泛音列之中，是不是沒有出現加降記號的 Mi？

啊！？真的耶。但是沒有加降記號的 Mi，跟這次上的內容有什麼關係？

沒有加降記號的 Mi 意味著即使彈出以 Do 為地基的「Do、Mi♭、Sol」這組和聲（小三和弦），和聲的聲響與泛音也沒辦法完美契合，所以不會形成「Do、Mi、Sol」（大三和弦）那般單純的聲響，聽起來反倒會有種灰暗的感覺。這就是小三和弦聽起來比較憂傷的原因。

哦～（佩服）。

接著來看「Do、Mi、Sol」這三個音之間的音程關係。我們已經知道 Do 與 Mi 是大 3 度，Mi 與 Sol 是小 3 度，由此可知按照「做為地基的音→大 3 度→小 3 度音程」的順序堆疊而成的和音（也就是大三和弦），就是可以形成和諧單純的聲響。另一方面，按照「做為地基的音→小 3 度→大 3 度音程」的順序堆疊而成的和音，則是小三和弦，聽起來比大三和弦灰暗。

從做為地基的音開始，以 3 度音程加三個音所形成的和音，就稱為「三和音（三和弦，Triad）」。三和音是型態千變萬化的各種和弦的基礎。此外，3 度音程除了分為大、小之外，還有增 3 度和減 3 度等。當使用這些音程時，和弦的組成音之中，就會出現沒有包含在大、小音階中的音，所以暫且略過不談。

現在來說明三和音的組成。首先，在五線譜上畫出以 C（Do）為主音的大音階（C 大調音階）、「Do、Re、Mi、Fa、Sol、La、Si」。接著，畫出以 A（La）為主音的和聲小調音階，「La、Si、Do、Re、Mi、Fa、Sol♯、La」。之所以用和聲小調音階，是因為從和聲的層面上來看，這個音階比較容易說明的關係。（**圖②**的譜例）。我們將這兩個音階中的七個音當做地基，分別以 3 度音程在上方疊加兩個音，就如**圖③**所示。

100

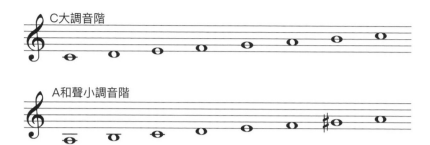

圖② C 大調音階與 A 和聲小調音階

C大調音階

A和聲小調音階

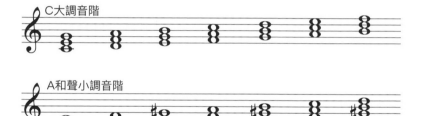

圖③ C 大調音階與 A 和聲小調音階上的三和音

C大調音階

A和聲小調音階

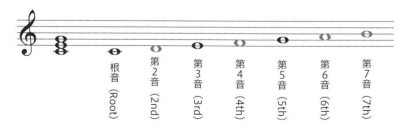

圖④ 和弦組成與組成音的名稱

根音 (Root)

第2音 (2nd)

第3音 (3rd)

第4音 (4th)

第5音 (5th)

第6音 (6th)

第7音 (7th)

以3度音程的間隔填入音符，看起來是不是很簡單呢。只要在做為地基的音階組成音上頭，不留空隙地堆疊兩個音符就會形成三和音。

最下面做為地基的音，稱為根音（Root）。此外，正中央的音是音階中排行第三個的音，因此稱為第3音（3rd）；而最上面的音是音階中的第五個音，所以稱為第5音（5th）（前頁的**圖④**）。第3音比根音高3度，第5音又比第3音再高3度，比根音高5度音程。

♪ 三和音的變化型（大三和弦、小三和弦、減三和弦、增三和弦）

如果進一步分析三和音的組成，就會發現這三個音雖然都是以3度音程的間距堆疊，不過，在不同和弦中，音程的組合有時是大3度，有時是小3度。

圖⑤中的「大三和弦（Major Chord）」，是最基本的和弦，由根音＋大3度＋小3度所組成。用和弦記號表示大三和弦時，只要直接寫出根音的音名就可以。舉例來說，如果根音是C（Do），和弦記號就是C；如果根音是F（Fa），就寫做F。

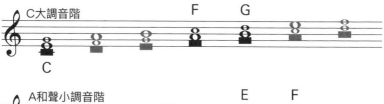

図⑤ 大三和弦

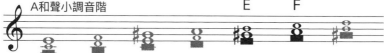

図⑥ 小三和弦

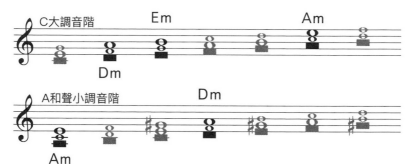

聲響給人的感受，用鏡餅打比方會更容易想像。
如果將根音看做供品台，大三和弦的擺放順序
是先在供品台上擺一塊大年糕，再放上一塊小
年糕，下大上小的結構很穩定。小三和弦則是
先在供品台上擺一塊小年糕，再放上一塊大年
糕，下小上大的結構所產生的聲響聽起來就會
不穩定。

第二個是根音＋小3度＋大3度所組成的「小三和弦（Minor Chord）」（前頁的圖⑥）。用和弦記號表示時，會在根音的音名右邊，加上「m（小寫m）」來表示這是小三和弦。舉例來說，根音是 E（Mi）的小三和弦，就寫做 Em。無論是大三和弦或小三和弦，第5音都與根音相差完全5度音程。就實際使用的頻率來看，這兩種三和音可說都是要角。

第三個和弦是圖⑦中的「減三和弦（Diminished Chord）」。這是由根音＋小3度＋小3度所形成的和弦，因此第5音和根音之間的距離是減5度音程（比完全5度少半音的5度音程）。用和弦記號表示時，會在根音的音名右邊寫上 m⁻⁵（小寫m和-5）。有時候也會在根音音名右邊寫 m（ʰ5），或是寫「Diminished」的簡寫 dim。舉例來說，根音是 B（Si）的減三和弦，會寫成 Bm⁻⁵、Bm（ʰ5）或 Bdim。

第四個和弦是圖⑧中的「增三和弦（Augmented Chord）」。這是由根音＋大3度＋大3度所組成的和弦。和弦記號是在根音音名的右上角加上「+5」，或加上（♯5）或「Augmented」的簡寫 aug。舉例來說，根音是 C（Do）的增三和弦，就可以寫成 C⁺⁵、C（♯5）或 Caug。

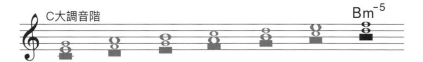

圖⑦ 減三和弦

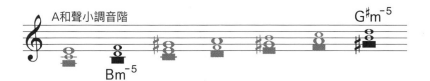

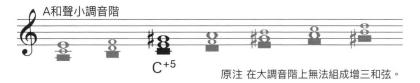

圖⑧ 增三和弦

原注 在大調音階上無法組成增三和弦。

三和音各音之間的音程關係如下所示。
大三和弦　根音→大３度→小３度（與根音相差完全５度）
小三和弦　根音→小３度→大３度（與根音相差完全５度）
減三和弦　根音→小３度→小３度（與根音相差減５度）
增三和弦　根音→大３度→大３度（與根音相差增５度）

**Chapter 5
「被四和音(七和弦)嚇出冷汗?」篇**

哼嗯~

悅里怎麼啦?

既然有三個音的和音,按理說是不是還有四個音或五個音的和音?

一想到這個,我的頭就好暈啊——

不要動不動就嚇自己嘛。

如果用顏料來比喻,三和音就是「三原色」。

而四個音的和音就是混入一個不同的顏色。

如此一來就會變成混合色,也就是說聲響變得不太一樣。

106

那麼，五個音的和音會變成更複雜的聲響嗎？

正是！

（鏘——）

在繪畫上，使用的色彩愈多，能夠表現的事物也會隨之增加，變得更有深度，對吧？

音樂也是一樣。

童謠、歌謠、簡單直率的搖滾樂多用三和音。

時尚都會風格的流行樂，就常見四個音的和音。

成熟風味的爵士聲響，則是很多五個音的和音……！

接下來說明本單元的主題「四個音的和音」。

四個音的和音，就是三和音再加上一個音，由四個音所組成的和音，這應該沒問題吧？

這邊可以加上去的音是第7音（7th），

所以也可以說是由三和音＋第7音所組成的和音。

三和音+第7音
↓
四和音

我們把四和音畫出來。

只要在三和音上面，挨著原本的音再畫一個音符就可以了吧。

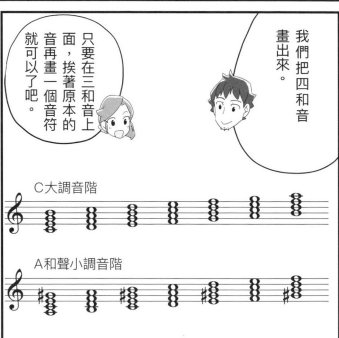

C大調音階

A和聲小調音階

加在最上面的音，可以看做是放在鏡餅上面的橘子。

首先來說明一下大三和弦＋7度。

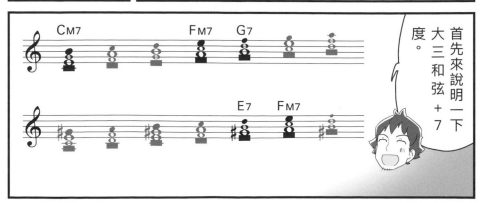

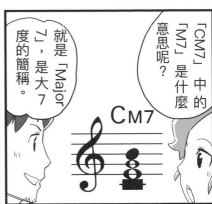

「CM7」中的「M7」是什麼意思呢？

就是「Major 7」，是大7度的簡稱。

CM7

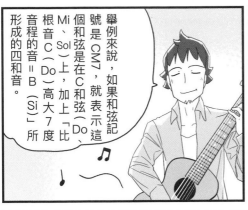

舉例來說，如果和弦記號是CM7，就表示這個和弦是在C和弦（Do、Mi、Sol）上，加上「比根音C（Do）高大7度音程的音＝B（Si）」所形成的四和音。

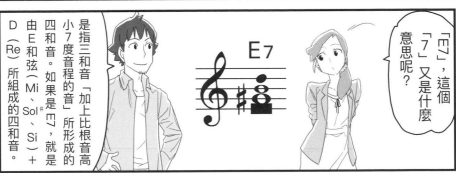

「E7」，這個「7」又是什麼意思呢？

E7

是指三和音「加上比根音高小7度音程的音」所形成的四和音。如果是E7，就是由E和弦（Mi、Sol#、Si）＋D（Re）所組成的四和音。

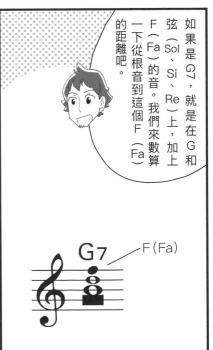

如果是G7，就是在G和弦（Sol、Si、Re）上，加上F（Fa）的音。我們來數算一下從根音到這個F（Fa）的距離吧。

G7 ── F（Fa）

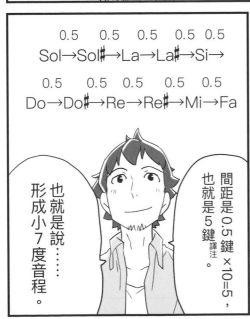

0.5　　0.5　　0.5　　0.5　0.5
Sol→Sol#→La→La#→Si→

0.5　　0.5　　0.5　　0.5
Do→Do#→Re→Re#→Mi→Fa

間距是0.5鍵×10=5，也就是5鍵。譯注

也就是說……形成小7度音程。

譯注　半音＝0.5鍵，有關鍵的說明請參照P53譯注。

啊！我想起來了！

屬音！戰士V對吧！

喔喔！恭喜小考過關！

畢竟我可是進步不少呢！！

在這個將屬音當成根音的大三和弦上加上小7度音所組成的和弦就稱為「屬七和弦（Dominant 7th Chord）」。

或稱「大小七和弦」。

總感覺這個和弦很特別的樣子。

因為這個和弦有獨特的存在意義，而且在和弦進行上，也具備重要的功能。

Dominant 7th Chord 屬七和弦

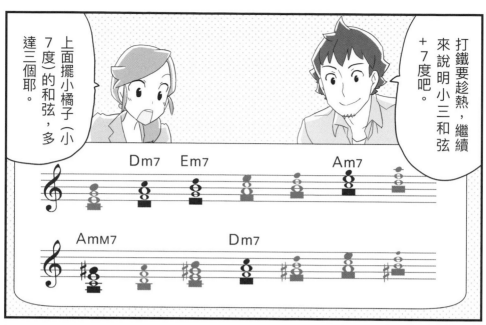

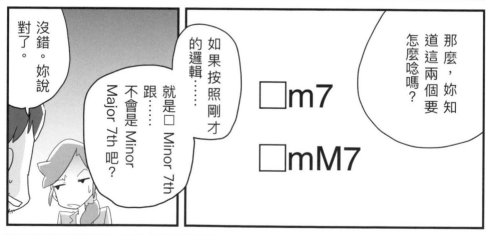

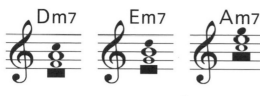

例如 Dm7 這種鏡餅上頭擺小橘子的和弦，它的灰暗感聽起來不像小三和弦那樣強烈，而是再模糊一些。

低調再低調……

Dm7　Em7　Am7

AmM7

AmM7 這種外觀看起來就不穩定的和弦，

就跟現在的妳一樣，是一種帶有危機感的聲響。

（奴嘎啊～～）（悟喔—）

轉換一下心情，來看減三和弦＋7度好了！

這種四和音，只有□m7 -5（Bm7 -5）與 □dim7（G♯dim7）兩類。

唔哇！□dim7（G♯dim7）的橘子也太小了！

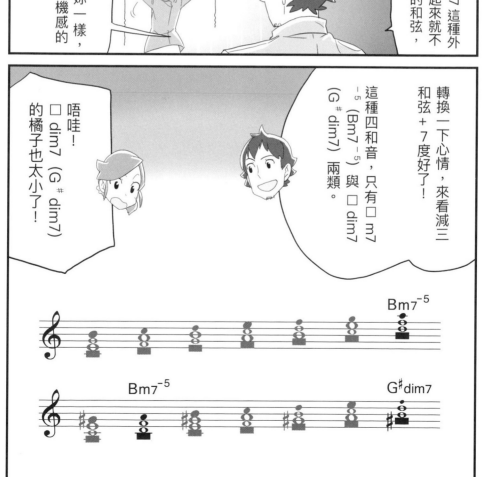

Bm7 -5

Bm7 -5　　　G♯dim7

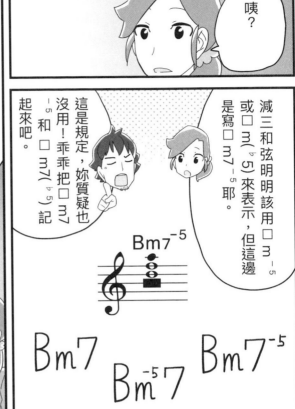
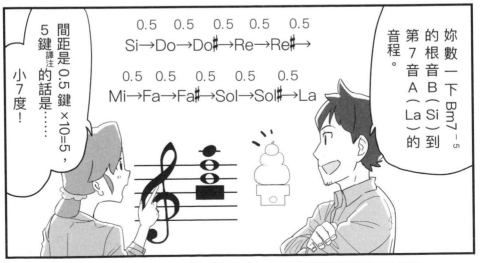

譯注 半音 =0.5 鍵，有關鍵的說明請參照 P53 譯注。

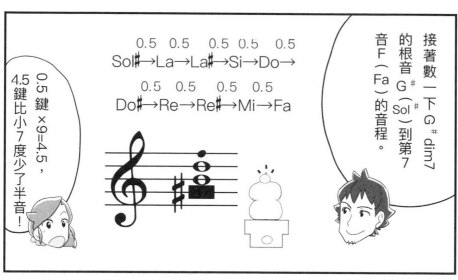

接著數一下 G[♯]dim7 的根音 G[♯]（Sol[♯]）到第 7 音 F（Fa）的音程。

Sol♯→La→La♯→Si→Do→
0.5　0.5　0.5　0.5　0.5

Do♯→Re→Re♯→Mi→Fa
0.5　0.5　0.5　0.5

0.5 鍵 ×9＝4.5，4.5 鍵比小 7 度少了半音！

換句話說，這兩個和弦加在減三和弦上頭的第 7 音，和根音之間的音程不同，是不同的四和音。

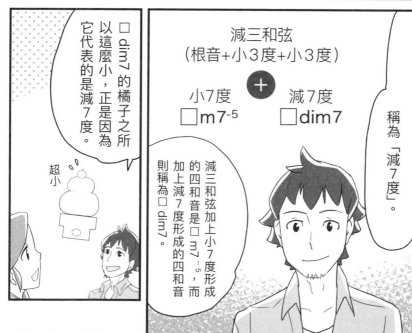

我的老天，愈說我愈混亂了……

順帶一提，比小 7 度少半音的音程，稱為「減 7 度」。

減三和弦
（根音＋小 3 度＋小 3 度）

＋

小 7 度　　　減 7 度
□m7⁻⁵　　□dim7

減三和弦加上小 7 度形成的四和音是 □m7⁻⁵，而加上減 7 度形成的四和音則稱為 □dim7。

□dim7 的橘子之所以這麼小，正是因為它代表的是減 7 度。

超小

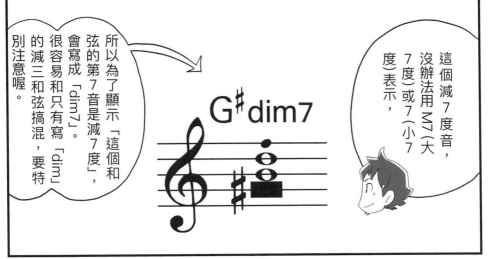

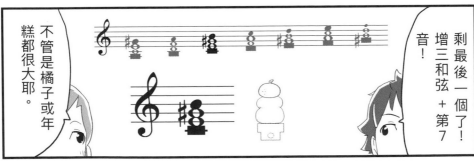

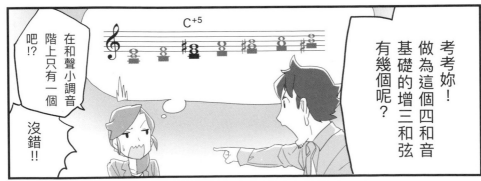

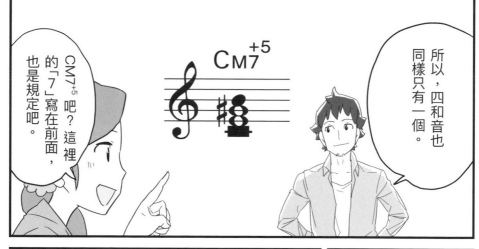

「被四和音（七和弦）嚇出冷汗？」篇

♪ 以大 7 度與小 7 度來區別第 7 音

概略而言，三和音加上第7音（7th）後，由這四個音所組成的和音，就稱為四和音譯注。雖然統稱第7音，但仔細分辨就會發現裡頭其實包含了多種變化。因此，為避免理解上的錯亂，用記號表示時，也必須清楚標示出其中的差別。**圖①** 是C大調音階及A和聲小調音階上能夠形成的四和音。根音及各和弦最上面的音（第7音）之間的音程，總共有三種。

第一種是比根音高大7度（Major 7）音程的第7音。當表示大7度音時，就在三和音的和弦記號右邊，加上M（大寫M）和7。第二種是比根音高小7度（Minor 7th）音程的第7音。當表示小7度時，就在三和音的和弦記號右邊，寫上一個7（第三種在後面說明）。

譯注 四和音（tetrad）：指四個音堆疊出的和音。狹義則指由根音、3度、5度、7度組成，又稱七和弦（7th chord）。

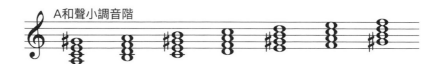

C大調音階

A和聲小調音階

判斷第 7 音是大 7 度音程還是小 7 度音程好麻煩喔。

我教妳一個簡單的判別方法吧。如果把第 7 音升高半音後，就變成高一個 8 度的根音，那麼這個第 7 音就是大 7 度。另外，如果得升高全音，音高才會與高一個 8 度的根音相同，就是小 7 度。

這樣好懂多了耶！以後這種事要早點說啦。

是是，小的遵命。

只要遵循這些書寫規則，就能順利和任何人溝通。舉例來說，和弦記號是CM7時，就是「在C和弦（Do、Mi、Sol）上，加入比根音C（Do）音所形成的四和音」。再舉一個例子，如果是G7，就是「在G和弦（Sol、Si、Re）上，加入比根音G（Sol）高小7度音程的F（Fa）音所形成的四和音」。而加上M7的和弦，則稱為「大七和弦（Major 7th Chord）」，加上7的和弦則稱為「七和弦（7th Chord）」。

♪大三和弦＋大／小7度所組成的四和音

接著來看大三和弦（Major Chord）加上第7音所形成的四和音。如圖②所示，在C大調音階與A和聲小調音階上，第7音是大7度的有CM7和FM7，是小7度的有G7和E7，加起來總共是四個。

從圖可知，大三和弦＋小7度音所組成的四和音，只存在於根音比音階的主音高完全5度的音（＝屬音）。在這裡的例子中，是C大調音階裡的G（Sol）與A和聲小調音階中的E（Mi）。將這個音階中的屬音當做根音的四和音，稱為「屬七和弦（Dominant Seventh）」。

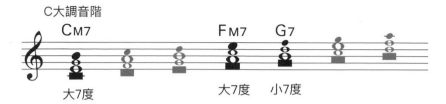

圖② 大三和弦 + 大／小 7 度所組成的四和音

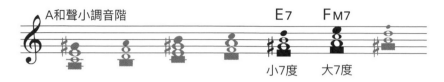

C大調音階

CM7　　　　　　　　　FM7　　G7

大7度　　　　　　　　　大7度　　小7度

A和聲小調音階　　　　　　　　　E7　　FM7

小7度　　大7度

所以，比主音高完全 5 度的音，叫做什麼呢？

我知道～！叫做屬音。

妳進步很多耶！
而以該調性上的屬音為根音的大三和弦，再加
上小 7 度所形成的四和音，就叫做「屬七和弦
(Dominant Seventh)」。這個屬七和弦在和弦
進行中具有非常重要的功能。

♪ 小三和弦＋大／小7度所組成的四和音

請見**圖③**。這是由小三和弦（Minor Chord）加上第7音所組成的四和音。在C大調音階及A和聲小調音階上，有Dm7、Em7、Am7與AmM7這四個。第7音是小7度的Dm7這類和弦，按照字面唸「D Minor 7th」就可以了，但第7音是大7度的AmM7，就必須讀做「A Minor Major 7th」。由於表示小三和弦的「Minor」和表示大7度的「Major 7th」連在一起的關係，所以唸法才會變得有些怪異。

♪ 減三和弦＋大／小7度所組成的四和音

圖④是減三和弦（Diminished Chord）加上第7音所形成的四和音。在C大調音階及A和聲小調音階上，有Bm7♭5與G♯dim7這兩個。減三和弦□m♭5加上小7度音所形成的和弦，並不是如同Bm7♭5的標記方式，寫成□m7♭5，這種寫法已是規定。讀作「Minor 7th Flat 5th（Five）」。

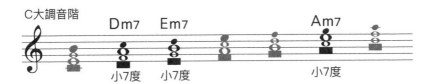

圖③ 小三和弦＋大／小７度所組成的四和音

C大調音階

Dm7　Em7　　　　　　　　　　　　Am7

小7度　小7度　　　　　　　　　　小7度

A和聲小調音階

AmM7　　　　　　　Dm7

大7度　　　　　　小7度

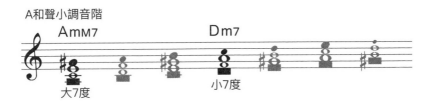

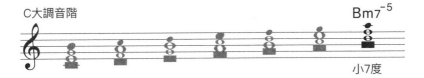

圖④ 減三和弦＋小／減７度所組成的四和音

C大調音階　　　　　　　　　　　　　　　Bm7⁻⁵

小7度

A和聲小調音階

Bm7⁻⁵　　　　　　　　　　　　　G♯dim7

小7度　　　　　　　　　　　　　減7度

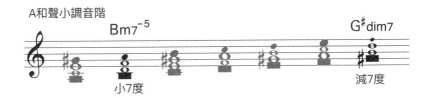

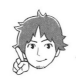

大 7 度音程是 0.5 鍵 ×11=5.5 鍵譯注，
小 7 度音程是 0.5 鍵 ×10=5 鍵，
減 7 度音程是 0.5 鍵 ×9=4.5 鍵喔。

譯注 半音 =0.5 鍵，有關鍵的說明請參照 P53 譯注。

至於另一個和弦 G♯dim7，請注意它的 7 度音，與根音之間的音程距離比小 7 度少半音。這就是第三個第 7 音——減 7 度（Diminished 7th）音程。和弦記號的唸法為「□Diminished 7th」。

無論是 m7－5 或 dim7，都替減三和弦原本低調的聲響，添加楚楚可憐的印象。

♪ 增三和弦＋大 7 度所組成的四和音

圖⑤是增三和弦（Augmented Chord）加上第 7 音所組成的四和音。由於做為基礎的增三和弦自身不會出現在 C 大調音階上，因此這裡的例子只有 A 和聲小調音階上的 CM7⁺⁵。與減三和弦□m⁻⁵ 一樣，增三和弦加上大 7 度音所形成的和弦，依照規定不會寫成□M⁺⁵，而是像 CM7⁺⁵ 這樣，寫成□M7⁺⁵，讀作「□ Major 7th Sharp 5th（Five）」。

這個和弦給人感覺像是「在原本就不穩定的增三和弦聲響上，再添增不安穩的氛圍」。

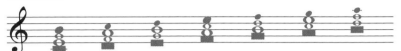

圖⑤ 增三和弦 + 大 7 度所組成的四和音

C大調音階

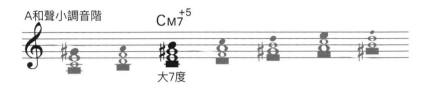

A和聲小調音階　　　$Cм7^{+5}$

大7度

四和音依照自身組成根基的三和音種類，可分成下列幾種。

- 大三和弦 + 大 7 度→ Major 7th Chord：□ M7(大七和弦)
- 大三和弦 + 小 7 度→ 7th Chord：□ 7(七和弦)
- 小三和弦 + 大 7 度→ Minor Major 7th Chord：□ mM7 (大小七和弦)
- 小三和弦 + 小 7 度→ Minor 7th Chord：□ m7 (小七和弦)
- 減三和弦 + 小 7 度→ Minor 7th Flat 5th(Five) Chord：□ m7^{-5} (半減七和弦)
- 減三和弦 + 減 7 度→ Diminished 7th Chord：□ dim7 (減七和弦)
- 增三和弦 + 大 7 度→ Major 7th Sharp 5th(Five) Chord：□ M7^{+5} (增大七和弦)

♪to be continued...

國家圖書館出版品預行編目資料

超音樂理論 調性‧和弦 / 侘美秀俊監修;坂元輝彌繪製;徐欣怡譯. -- 初版.
-- 臺北市:易博士文化, 城邦文化出版:家庭傳媒城邦分公司發行, 2022.01
128面; 14.8×21公分
譯自:マンガでわかる!音楽理論2
ISBN 978-986-480-200-5(平裝)
1.樂理
911.1 110018873

DA2020
超音樂理論 調性‧和弦

原 著 書 名 / マンガでわかる!音楽理論2
原 出 版 社 / 株式会社リットーミュージック
作 者 / 侘美秀俊監修;坂元輝彌繪製
譯 者 / 徐欣怡
編 輯 / 鄭雁聿
業 務 經 理 / 羅越華
總 編 輯 / 蕭麗媛
視 覺 / 陳栩椿
總 監 / 何飛鵬
發 行 人 / 易博士文化
出 版 / 城邦文化事業股份有限公司
台北市中山區民生東路二段 141 號 8 樓
電話:(02) 2500-7008 傳真:(02) 2502-7676
E-mail:ct_easybooks@hmg.com.tw
英屬蓋曼群島商家庭傳媒股份有限公司城邦分公司
發 行 / 台北市中山區民生東路二段 141 號 2 樓
書虫客服服務專線:(02)2500-7718、2500-7719
服務時間:週一至週五上午 09:30-12:00;下午 13:30-17:00
24 小時傳真服務:(02) 2500-1990、2500-1991
讀者服務信箱:service@readingclub.com.tw
劃撥帳號:19863813
戶名:書虫股份有限公司
城邦(香港)出版集團有限公司
香港發行所 / 香港灣仔駱克道 193 號東超商業中心 1 樓
電話:(852) 2508-6231 傳真:(852) 2578-9337
E-mail:hkcite@biznetvigator.com
城邦(馬新)出版集團 [Cite (M) Sdn. Bhd.]
馬新發行所 / 41, Jalan Radin Anum, Bandar Baru Sri Petaling,
57000 Kuala Lumpur, Malaysia
電話:(603) 9057-8822 傳真:(603) 9057-6622
E-mail:cite@cite.com.my
製 版 印 刷 / 卡樂彩色製版印刷有限公司

MANGADE WAKARU! ONGAKU RIRON2
Copyright © 2018 HIDETOSHI TAKUMI
Illustrations Copyright © TERUYA SAKAMOTO
Originally published in Japan by Rittor Music, Inc.
Traditional Chinese translation rights arranged with Rittor Music, Inc. through AMANN CO., LTD.

■ 2022 年 01 月 04 日 初版 1 刷
Printed in Taiwan
ISBN 978-986-480-200-5

定價 350 元 HK$117